故事的人

重點就在括號裡 著

推薦語

透過「重點就在括號裡」精闢的觀察及解讀，使我對欣賞的演員有了更深層的認識，比起光鮮亮麗的外在，失敗的過程才耐人尋味。除了側寫喜愛的藝人，他也評論熱門日劇，不僅剖析編劇手法，甚至走進角色的內心世界，利用書信傳達出真摯動人的情感。他喜歡說故事也擅長說故事，那些充滿溫度的文字，讓我跟著思考和自省，在別人的故事中看見真實的自己。

——雪奈（雪奈日劇部屋）

每個人都有一個故事，而我們時常誤以為明星們的故事比我們大本，但《有故事的人》把明星那些光彩篇章下的小故事挖了出來，作者「重點就在括號裡」把演藝圈不欲人知的那一面給放在了括號之中。原來明星的光鮮亮麗，都是踩在自己的忍耐、犧牲與堅持之上。最終明星原來與我們亦無軒輕，只是我們的故事，還未翻到喜極而泣的那一頁。

——龍貓大王（部落客）

目錄 ————

· 輯一 ·

站上高處
的人們

Queen 010

不再讓妳孤單 018

追逐 023

啾 029

他的世界 036

江湖再見 041

透著光的桌子 049

真實的故事 056

一一數想 065

・輯二・

追逐夢想
的人們

還沒開始　　　　　　　　　　0 8 4

他的「偶像」　　　　　　　　0 8 9

挫折的養分　　　　　　　　　0 9 5

三十分鐘、傳單、「努力」　　1 0 2

灰　　　　　　　　　　　　　1 1 3

看不見的淚水　　　　　　　　1 2 0

夢　　　　　　　　　　　　　1 2 6

比海還廣　　　　　　　　　　1 3 2

退休　　　　　　　　　　　　1 3 9

・輯三・

有缺陷的人們

角色的「真實」 146

有缺陷的人們 159

Cantabile 176

牠與他 181

Baby Blue 187

一一敘說 195

・輯四・

敘說故事的人

「寫給妳。」 208

Story 216

站上高處的人們

Queen

在撕下「偶像」這張黏得最牢的標籤之前，所背負的壓力，是多麼的沉重。

卻是這些「痛苦」，讓一個平凡的女孩蛻變成女皇。

她兢兢業業地上台。

爭議性的人物在一年一度的AKB48人氣總選舉，贏了四次第一名，每一次幾乎都是逆轉式的戲劇性翻轉。粉絲們在她的身上投注了數十萬張票，那是多麼驚人的經濟效應，充滿讓人難以捉摸的變化，就像，她的身上總擁有數不完的標籤，撕掉了幾張又注定被貼上了幾張，不停地改變。

「逃學的家裡蹲」、「常上2ch嘴炮打筆戰的偶像宅」、「被八卦雜誌爆出緋聞的當紅偶像」、「全日本現在最紅的女性綜藝主持人」，會走到這一步，她自己不知，一眼看中她的才華的秋元康不知，也沒有人料到。

在偶像團體中，她不是最漂亮的人，也沒有吸引人的身材（能留一點美麗偶像尊嚴的部位只有自認為好看的腿），但就是這樣的偶像，站上了偶像的頂點，不靠外貌。認為自己能生存在日本演藝圈的最好條件，就是腦筋動得飛快，可以不停說出笑哏的臨場反應。所以她成名後的演藝生涯，生存的方式不似常見的偶像，即使已經得了粉絲票選的第一名，有些人不認為她是可愛偶像，因為這個在電視綜藝節目上喜歡開黃腔的女孩，沒有包袱也沒有形象，大眾對於「偶像」該有的清純，在她身上看不到蹤跡。

偶像這樣的身分，是個美好又脆弱的存在，台下的觀眾一方面執迷於她們的可愛，一方面卻又不敢面對她們的真實：她們必須是完美的，是最美麗的，是超越一般人的存在，卻又是什麼都不行的存在。

如果能投入情感進入角色，就去當演員吧，如果歌聲嗓音很好聽，就去當歌手吧，換句話說，待在這裡努力當著偶像、維持美好形象的人，到底又在執著什麼？

而清純偶像表現在世人面前的可愛樣貌，到底又有多少是自己的本質？

她們必須先捫心自問這一道難解也沒有人會告訴她們答案的難題，自己考慮要摻進幾分真幾分假，最後穿上美麗的可愛服裝，站上被鎂光燈照著充滿熱氣的舞台，露出粉絲想看的閃亮笑容，祈望舞台下的歡呼聲，會比自己拿著麥克風唱出的歌聲還要響亮。

女皇深知這一切的真與假，所以，她總是先自嘲。

嘲笑自己身為清純偶像，卻總是在說色情話題，嘲笑當年剛跨進偶像世界的自己真的很醜，嘲笑自己什麼都不會，運動不行，唱歌不行，跳舞不行，演戲也不行，她知道總是有人鄙視著這樣的自己，這樣總是笑臉迎人裝可愛嘟嘴的偶像，這樣在不經意之間把內褲露給底下觀眾看的偶像，但是不得不做，這是她的夢想，也是她的宿命。

她必須用這種方式，表現出自己閃亮的這一面，再用另一種方式去澆熄大家

期待的、渴望的，美麗火花，因為迸發出閃耀底下的陰影，才是真實的自己。

在這幾年間，秋元康一手打造的巨大偶像王國，最主要的目的就是要讓粉絲們看見偶像一步步地成長，她們從零開始一點一滴地累積自己的舞台魅力，讓世人親眼目睹，她們是如何從一個普通女生變成閃亮明星，她們努力擁抱群眾獻給她們的巨大愛意，卻也努力對抗群眾丟給她們的沉重壓力。

驅使她進入這個巨大偶像王國的動力，是因為當時望著舞台上充滿魅力的「早安少女組。」，覺得她們真是太棒了，心生「說不定我也能跟她們一樣」的想法。但參加早安少女組的甄選卻是一次又一次的失敗，最後，乘著秋元康再度掀起的這個國民偶像熱潮，給了她一絲絲的希望，夢想起飛了。

雖然一開始並不是像自己想像那樣閃閃發亮，但她卻透過舞台與電視這樣的虛構媒介，找到自己的真實，即使，這條追求夢想的路途，充滿汗與淚。

在自己一手策畫的演唱會上認真跳著迷戀過Ayaya（早安家族的松浦亞彌）

的名曲〈Yeah！めっちゃホリディ〉，最後，還是跟著諧星春菜愛一起搞笑起來。就算前一天食物中毒臉色慘白，隔天還是要起了個大早去參加大牌諧星主持的運動會，被人一次又一次的吐槽跑步姿勢很好笑。就算得了個第一名又怎樣，好不容易能留在老牌綜藝節目《森田一義アワー　笑っていいとも！》的ＭＣ，但節目說收就收，她難受後繼續被笑。

因為無論如何，還是要露出微笑給觀眾看，她最終的目的，就是要讓觀眾開心。

二〇一七年，這個站上頂點的偶像女皇第四次拿到冠軍獎杯時，說了一句意味深長的話：「請大家不要對ＡＫＢ48見死不救。」是不是這個迷戀數年前輝煌過沒落過的偶像團體「早安少女組。」的狂熱粉絲，在面臨前輩後輩不停離開著的難關之時，深刻地理解這個倚靠眾人才能存在的巨大偶像王國，終將消逝。

就像是讀到最後一章的《紅樓夢》，角色必定離去，大觀園必定沒落。

這些年來，在ＡＫＢ48裡走著與她完全不同路線，另外一個偶像頂點，堅持維持正統完美偶像形象的渡邊麻友，也在二○一七年的這個舞台上告訴所有粉絲，她要離開這個團體。這位得了四次第一名的偶像非常驚訝，因為她知道如果沒有堅持完美、堅持清純的渡邊麻友，這個走旁門左道偶像之路，充滿爭議性的自己，待在這裡可能不會如此平順，也可能不會達到一般清純偶像難以觸及的巔峰。

她們在每一年的年度總選舉裡，競爭了很多年，交好了很多年，相知相惜很多年，最後，渡邊麻友卻選擇比這個非正統的偶像女皇，還要早離開這裡。

也許，渡邊麻友是看到了這個原本不被其他人所期待的女皇，一步一步地拓展著自己的事業，超出任何人的想像，在她身上看到了耀眼的能量，所以最終，選擇突破自我，選擇走出自己原有的正統偶像頂尖之位，準備邁向更遼闊的新世界。

更或許渡邊麻友在女皇身上，看到「不畏懼未知的困難」的勇氣，也是我

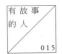

有故事的人

015

們能在女皇身上學到，她身體力行著的深刻道理。

兩位風格與氣質完全不同、卻在同一個團體站上偶像頂點的女孩們，在一起努力撐住所有人不停離開著的閃亮舞台上，女皇拿著麥克風準備要說得獎感言，看著渡邊麻友想說些鼓勵的話時，一句「麻友ちゃん」，她泣不成聲。

傷心是，捨不得同甘共苦的伙伴一一離去，要離開已經逐漸沒落的王國，雖是成長的必然過程，但女皇最捨不得的是，在迎接成功的漫長過程中，所被貼上的標籤是多麼的難以摘除，在撕下「偶像」這張黏得最牢的標籤之前，所背負的壓力，是多麼的沉重。卻是這些「痛苦」，讓一個平凡的女孩蛻變成女皇。

她單純地期許渡邊麻友，能一帆風順，能在茫茫未知的人生，找到前方的道路。

而我們相信，她們一定能夠克服苛刻的痛苦，然後，繼續創造自己的奇蹟。

一個佈滿標籤貼痕的女皇奇蹟。

指原莉乃

二〇〇七年參加偶像團體ＡＫＢ48的甄選合格，二〇一二年在總選舉獲得第四名，數日後雜誌《週刊文春》報導，曾在加入團體後違反「戀愛禁令」，總製作人秋元康宣佈將她移籍至福岡地區姐妹團體「ＨＫＴ48」。

二〇一七年，成為秋元康旗下所有團體裡，第一位在總選舉四度封后、同時也是第一位達成總選舉「三連霸」的人氣偶像。

不再讓妳孤單

「把衣服一件一件地穿回來」，是她的心酸，是她的人生，也是我們望著她的這條演員之路上，最真誠最勇敢的決心。

當她一個人從台灣到香港發展時，剛滿二十歲，演了一部講述當時香港三級片各種心酸的電影《色情男女》，導演爾東陞在電影的後段，讓她說出角色的心聲，同時也是最真實的她面對鏡頭最真誠的自白，甚至，還讓她用國語說出這一段：

「我知道我三十歲以前，一定會生一個寶寶，有一個很疼我的老公，很有安全感的，我不用愁吃，也不用愁穿。我以前在台灣的時候，家裡很窮，父母常常吵架。就因為家窮，自己又不行，書不是讀得很多，所以就跑到香港來，我要拍戲，我要賺錢，我要賺好多好多錢，回去讓爸媽過得好一點，我是不是好貪錢？」

018

這段台詞的前半段，一直到她一件一件地把衣服穿回來之前，始終都沒有圓滿，而後半段的心酸，卻成為她轉往另一條演員之路的轉機與開端。

導演王晶、文雋與劉偉強，讓她在一部部的商業作大量露臉，當時最流行的三級片玉蒲團系列，還有因低成本恐怖片《陰陽路》系列而跟風的三段式鬼片《怪談協會》（現在看來有點像《世界奇妙物語》），及紅遍全港的古惑仔系列，讓她成為香港當年近九七回歸而開始沒落的電影銀幕上，最常見的台灣臉孔。

侯孝賢說，她是一個很聰明的演員，領悟力很強，她很熟知導演想要什麼，能達到導演想要的境界與狀態，好像什麼都難不倒她。馮小剛形容她是三隨三知，「隨和隨性隨俗」；知情知理知趣」，更讚美她是「合作過最好的女演員，沒有之一」。

這些年來，她遊走在兩岸三地，演過很多華人名導的電影，周星馳、姜文、鈕承澤、陳玉勳，跟她合作過的眾多導演們，幾乎沒有人能挑剔出她的

缺點，她好似隨心所欲，安靜沉穩地達到所有創作者能讚嘆的那個層次。

她說，演戲跟天分沒什麼關係，所有的演員都有某方面的天分，才能成為演員，基本上就是兩點，觀眾緣與投入的程度。但是，「每個角色都有一部分的我，我很相信每個人都有多重性格。」「在電影裡的樣子，就是從內心裡面挖出那個性格。」不需要刻意，演喜劇時表現出誇張搞笑的一面，是有趣的自己，演武俠電影表現出嚴肅的一面，是內心孤獨的自己。

角色的個性，角色要表達的意思，角色當下的感受，就算不需要對白，也可以只靠眼神傳達給觀眾，進而貼近了角色與觀眾之間的情緒。這樣的演技，是磨砥刻厲的自我要求，也是經歷過世事百態的歷練。

她做過餐廳的端盤小妹、擺路邊攤，也做過需要一通通打電話通知客戶拿片的錄影帶店店員，從零開始走到現在，看似遊刃有餘風風光光，卻在上蔡康永主持的《康熙來了》時，被問到「妳當演員當得快樂嗎？」時，哭到一句話都說不出來。因為這對她來說，是自己走得很吃力也很努力的路途上，

常常在夜深人靜時候問著自己，簡單卻難以面對的問題。

她在訪談裡說，初到香港發展時，有一次站在路邊等公司派來的車子要去上工，路人看到她便喊：「脫星！」她無言無奈地望了望天空，最後，露出了一個安靜笑容。在那片天空底下，數年後的台北城她露出一樣的安靜笑容，卻拿到故鄉台灣能給她的最好名分，「最佳女主角」。

因為，「把衣服一件一件地穿回來」，是她的心酸，是她的人生，也是我們望著她的這條演員之路上，最真誠最勇敢的決心。

幾年前，她跟以前培養她的導演劉偉強再度合作，演了一部以陳昇創作的歌曲為名的電影，那首歌是這樣唱著的：

「讓我輕輕的吻著你的臉／擦乾你傷心的眼淚／讓你知道／在孤單的時候／還有一個我／陪著你」。

她結婚的消息公佈後，決心與一位能擦乾她傷心眼淚的男人「不再孤單」，對她而言，那個二十年前在大銀幕吐露出自己內心話的小女生，那第一段的心願，時至今日，終於也能達成了吧。

請一定要幸福。

舒淇

本名為林立慧，一九九六年被香港導演王晶與監製文雋看中，至香港拍攝三級電影《玉蒲團之玉女心經》成名，同年接演了爾冬陞執導的電影《色情男女》，獲得了香港電影金像獎最佳女配角和最佳新人，轉型成演技派女演員。二〇〇五年憑侯孝賢執導的電影《最好的時光》，第三次入圍金馬獎，並得到第四十二屆金馬獎最佳女主角獎。

追逐

不管現在是年輕的、美麗的、成熟的、年老的，每一段過程都是自己的樣貌，所以她深信，現在的這個當下，都是最好的，我們也都愛上這個她。

體關心她的核心焦點。

像是在一瞬間爆發後的煙花灰燼，好像再怎樣厲害的角色轉變，都不會是媒時，前者變成八卦雜誌的頭條新聞，也是眾人矚目的熱門話題，但是後者卻她決定要不要結不結婚的消息，與下一個表演是什麼角色的消息，曾幾何

關於這一切的紛紛擾擾，她自己無法理解也說不明白，因為，比起感情生活，她更重視她的工作——關於「表演」這件事。

當年在寶塚劇團氣勢如虹的她，認為這些光鮮亮麗的成果，是身旁的人替她賣命辛苦換來的，自己是被所有人捧在手心，所以自覺「我不能再這樣下

去」，於是選擇離開自己的起點，選擇離開有著大量女性粉絲的環境，選擇遠離被稱作「天才男役」的閃亮身分，開始在這個浮華演藝圈發展。

演出電影、電視、舞台劇至今，有起有落，從連續劇裡演著只有寥寥幾句對白的小配角，再從配角慢慢磨成獨當一面的主角，曾經演過知名腳本家寫出的熱門連續劇，也接過不受眾人歡迎的劇本，講著沒有邏輯的台詞，演著沒有特色的角色，所有的表演經歷累積到現在，都是為了能在鏡頭前展現自己那強烈風格，現在被所有觀眾認定的「女王氣場」。

在她主持的特別節目《スナックあけぼの橋》裡，跟她有十年以上交情的男大姐松子DELUXE說，她真的是生錯時代了，「要是出生在昭和初期，妳應該會成為傳奇女演員吧」，但對她來說，不管是生在什麼環境與世代，像這樣子不停累積自己的人生經歷，只是為了完美的表演，那是一次又一次的經驗累積，是一次又一次的成果展現，然後在觀眾面前表現出一次又一次不同面貌的自己，隨著時間的流動，變成更精練的女演員。

她說：「年齡的增長並沒有讓我感到不安或恐懼，每段年齡都有它的美，那樣就挺好的，我並沒有想要改變它。」「我想呈現給大家看的都是我『最好的一面』，但具體來說是哪一面？我也說不清楚，反正在那段年齡的我，在那個時候已經盡全力，這樣就夠了。」

不管現在是年輕的、美麗的、成熟的、年老的、有皺紋的，每一段過程都是自己的樣貌，現在的時刻變成為這樣的自己，都是注定的，所以她深信，不管過去的輝煌美好，或是未來的耀眼光芒，現在的這個當下，都是最好的。

而當她每一次參加綜藝節目時，談到關於「好男人」的話題，她會非常正經認真地說出自己的這些想法。對她來說，只是把心裡最直接的概念說出口，表達給主持人，最終會傳遞給觀眾，因為她知道她的這些條件，一方面會成為綜藝節目上的重要話題，另一方面則會成為某些女性的標竿，所以謹言慎行。

可是，性別這件事對她來說，其實沒有什麼差別，她認為不論是男或女，

在最核心的部分會擁有自己外在的性別特質，女人的核心是女性，男人的核心是男性。但是在職場上認真工作的女性，外在就會包覆著一層男性的特質，來保護核心裡的女性特質，「核心是很努力的女性，但是外在會像男性一樣，女性特質要用男性特質包覆著。」所以她認為自己的女性特質，跟自己擁有的男性特質一模一樣，就算是女生，有時還是會出現男性思考。

可能是這樣的思考，這樣的態度，讓她非常自省，能透過這種方式去挖掘自己的內心，演出男性角色的帥氣與女性角色的溫柔，讓她能在各種情緒裡轉換。不論是會主動伸出手來緊握住女人手心的帥氣男人，或是看見男人伸出手會溫柔地緊握住對方手心的可愛女人，她深知其中的差異，也讓自己的一部分，融入在這些角色裡面。

當年，要離開寶塚劇團的時候，她留了一段話給後輩們，「不要成為別人的複製品，不要被他人影響，不要束縛自己，侷限在一個角落，因為世界呢，不是一個價值觀，生活方式也並不是只有一種，路是非常寬廣的。」小時候，她第一次鼓起勇氣告訴家人「想要成為演員」時，她的母親緊抓著她

的肩膀，告訴她：「妳要做妳自己想做的事情，妳要永遠做妳自己。」

這條在寶塚劇團開始的路途，一路走來，從小小的舞台擴展到會在全世界播出的各種鏡頭前，每一個投入過的角色，最後拼湊出來的樣貌，都是還原成一個最完美，最真實的自己。

當年她開始從電視螢幕起步時，第一次從各種小角色裡接到名編劇野澤尚所寫的劇本，現在也已經成為她不倫劇的經典《水曜日的愛情》的那一年。一個名為今敏的動畫導演推出一部講述女演員一生的動畫電影《千年女優》，女演員一生演出眾多角色，在銀幕裡追逐人生觸不可及的夢想，在她的人生的最後一刻，今敏用這句話總結她們的一生：

「だって私、あの人を追いかけてる私が好きなんだもん。」

「因為我，喜歡的是追逐著那個人的自己啊。」

自己在追逐著誰，沒有答案也無須答案，但是在她人生的道路上，我們都會愛上這個追逐前方的她。

永不止歇。

天海祐希

一九六七年出生，本名中野祐里，一九八五年進入寶塚音樂學校就讀，一九八七年創下寶塚歌劇團有史以來最快新人主演音樂劇的紀錄。一九九五年與伙伴麻乃佳世同時退團，一九九六年開始參與大量電視劇及電影表演。二〇〇五年以連續劇《女王的教室》獲得第四十六回日劇學院賞主演女優賞，成為日本當代矚目的女演員之一。

啉

從太宰治、足球到漫才，看似完全不相干的三種事物，卻在他的身上找到最奇特的平衡點，用獨特的方式，對底下觀眾表現出他的世界觀。

這幾年日本文壇與綜藝圈共同的熱門新聞，應該是被譽為純文學最高榮譽的「芥川賞」，居然是一位只有高中學歷的「諧星」所得，而且他寫下這個以「諧星」為主軸的得獎故事，竟也創下歷屆獲獎作品中，有史以來最賣座的紀錄。

伊藤潤二曾經以諧星為主題，畫了一則《黃金時段的幽靈》的短篇恐怖漫畫，講述諧星組合為了逗人發笑，竟用強烈意念產生「生靈」，透過幽靈搔癢坐在底下的觀眾，使之發笑。當然在現實世界裡，不會有人因搞笑這件事犧牲自己的靈魂，但是，關於如何引導觀眾萌生笑意，進而發笑，每位諧星都有自己的一套方式。

用短短五分鐘演出有趣的故事，或是只以麥克風說出自己觀察到的社會細節，用表情、言語，或誇張化的表現手法逗人發笑。但是，在日本最常見的搞笑方式，還是兩個人站在舞台上，透過一來一往的對話，一人裝傻裝笨，另一人反應機敏，產生角色「反差」，構成獨特有趣的喜感。

這個得了日本最高榮譽文學獎的搞笑藝人，與他吐槽功力總是火力全開的搭檔綾部祐二相比，他不像一般總是給人印象非常吵鬧非常歡樂的諧星，因為他扮演漫才表演裡總是被吐槽的「捧哏」，當他展現身為搞笑藝人的面貌時，最擅長的搞笑手法是，用溫吞呆傻的對白，加上耍笨裝拙的表情，和他帥氣的外表產生極度落差，讓人發笑。

實際上，他人生的底蘊卻跟搞笑完全無關，彷彿是兩項完全不搭嘎的事物，完美融合在他身上。那是他心目中的偶像、無賴派代表作家「太宰治」的靈魂，身附在一個長相（他是個高瘦的帥哥）、品味也根本不應該這麼完美的搞笑藝人。

有一次，他在綜藝節目裡透露，有天晚上他坐在公園長椅發呆想事情（這是他的興趣），結果有兩個高中女生跑來搭訕，說著「你長得好帥」。他動也不動地看著她們，這兩個女孩最後居然在他面前跳起舞來，直到她們離開，他還是一臉木訥地看著她們。在節目上說完這個故事之後，他的諧星生涯出現了「死神」這樣抹殺掉任何有趣笑點，這樣不像諧星會擁有的古怪稱號，正如，他是不正經的搞笑藝人，卻也是正經的作家。

但即使是這麼不擅表達自己感情的人、性格這麼不帥氣的人，高中居然是畢業於日本足球名校北陽高中。因為他總是安靜又迅速地奔跑著，所以踢左後衛的位置，從小學開始每天練跑七公里，只是認為「自己喜歡的事情一定要做好」，所以他狂奔，就像太宰治曾經寫過的一則短篇《奔跑吧！梅洛斯》，為了不辜負所有人的信任，拚了命也要跑回去（所以拿到芥川賞的獎金第一件事就是捐球衣給母校）。

但是跑到這條路的盡頭後，最後，他跑向全日本最大的諧星經紀公司，在東京市中心的「吉本興業」開始自己的搞笑之路，寫起自己的搞笑段子。

有故事的人

031

在得到芥川賞的下一年，向來不管去哪都會帶著書閱讀的他，跟同樣是藝人卻也寫小說的，傑尼斯團體「ＮＥＷＳ」中的成員加藤成亮，共同主持了一個採訪知名作家的節目《タイプライターズ》（Typewriters），他在節目中透露出自己寫作的方式：他會先想出兩個主要角色（或者更多），如果角色是不良少年，就會讓他們想著「我們幹了這麼多好事呢」，然後一邊敘述他們的過往事蹟，寫出他們的蠢事與笑點，一邊同時也展現出他們溫柔的一面。

「用聚光燈般聚焦在他們身上，然後再用如同母親般的旁白語氣講述他們，『他們每個人出生的時候，都是包含著愛』，像這樣每個人都寫過一輪，就會變成很有趣的東西吧。」這就是他愛著這些文字，愛著這些故事，愛著這些人生的方式。

他在《知日》雜誌訪談裡說：「因為藝人是一個對什麼層次的客人，都不能完全無視的職業，所以，我在寫小說的時候也是以這樣的意識與思維去創作。」而這個讓他得了芥川賞的故事，就是他對這個什麼都不能無視的職

業，透過細緻的觀察，寫出最濃烈的那份愛與最迷惘的回顧，「搞笑」。

從日本各地來到東京，想成名的人不少，但是最後能站上舞台的人，卻是少之又少。他在這些沒錢也沒有人氣的追夢人身上，看到他們一次又一次的挫敗，感受到他們一次又一次的渴望，觀察到他們的執著，聽到他們用盡生命想出來的笑話，在地獄般的殘酷社會努力生存著，被人瞧不起著，連求溫飽這件事也是奢侈，所有的一切，都只是為了能讓台下觀眾從安靜無語，爆出熱鬧的哄堂大笑。對他們而言，能活著，能呼吸著，能痛苦著，能笑著，人生所有的意義，都只是為了這一瞬間。

當年，他與國中同學原偉大組成搞笑團體，但是三年後，原偉大決定退出演藝圈，組合也隨之解散。他曾經迷惘，留在東京做過各種工作、跑回故鄉踢球、甚至連出家當和尚這條路也思考過，直到現在的搭檔綾部祐二說服了他，最後組成了漫才「Peace」，拿下了M-1漫才大賽第四名，持續到現在。

他的態度從一而終，面對一切總是不疾不徐，走著的那條道路雖不停變動著，追逐的目標也不停跳躍著，他一直堅持著，努力著。從太宰治到足球，從足球到漫才，再從漫才到太宰治，看似完全不相干的三種事物，卻在他的身上找到最奇特的平衡點，用他獨特的方式，對著底下的觀眾表現出他的世界觀。

就像是漫才表演時的「吐槽」，他塑造出自己的「反差」，一高一低，一起一落，這樣的搞笑才能充滿力道，這樣的人生才能得到更多的收穫。

當年與原偉大合組的那個組合名稱，是他從足球人生走向漫才起點的開端，也是現在漫才人生走到這個文壇起點的開端。

「線香花火」與《火花》。

因為他認為，人生就像一瞬的「火花」，那小小的、微弱的、疏離的、絕望的苦痛中卻包含著燦爛的一次爆發，能讓觀眾發出笑聲的那份喜悅。

從人生最殘酷的底層努力著，超越自己，燃燒自己，只為上台的那一瞬笑聲，那是他的孤獨，也是他的愛。

又吉直樹

一九八〇年出生，二〇〇三年與綾部祐二組成搞笑漫才團體「ピース」（Peace），二〇一〇年在短劇節目《キングオブコント》奪得第二名，同年在吉本興業主辦的日本漫才比賽《M-1グランプリ》得到第四名。

二〇一五年第一本中篇小說《火花》出版，同年，與作家羽田圭介的《スクラップ・アンド・ビルド》，共同獲得第一五三回芥川龍之介賞。

他的世界

他卻希望在自己的真實世界，不離開原先的本分，所以當年沒有到好萊塢發展，而是繼續留在日本，堅持那個可能永遠都會被人看輕的偶像身分。

當他在日本電影金像獎拿到，對他而言意義非常深遠的「最佳男主角」獎項時，他在台上說了一段後來被電視台剪掉的話：「這次能得獎，也算是稍微能對Johnny桑、Mary桑、茉莉桑，還有被我添了麻煩的所有人，有所回報了吧。」

為什麼這段話會消失在公開播放的畫面？因為他感謝的這些人，是在日本電影的最高殿堂裡，絕對不會出現的名字與稱號，那是以商業利益為主的男性偶像經紀公司（尤其早期是採取拒絕獎項方針）跟藝術絕對牽連不上關係的兩個對頭，但是，同時身為偶像與演員，他就是能在這其中，找到平衡。

二〇一六年，他與北野武合作了關於落語的單集特別篇連續劇《紅鯡魚》，這個已經是日本藝人的最高頂點在訪談裡隨口說出了，他對這位偶像的觀察：「我認為他並不任性妄為，或者說他的生活方式是很純真的。我在這一行也待了很久，是不是裝出來的，我一看就知道。」

他的純真，反映到對演戲的執著。

他不在現場讀劇本，一切都有所準備後，才會來到拍攝現場，有時會在現場變變魔術、玩玩劍玉，他想和緩的不只有自己的心情，而是要放鬆現場所有人因拍攝壓力的心情，他總能看透那微妙的氛圍與細節，但當攝影機一對著他喊出「Action」的那瞬間，他的集中力又精準到驚人，你完全看不見他身上有一絲絲的「偶像」氣息，你不會察覺到他參與主持綜藝節目裡，在團體裡擔任搞笑吐槽角色的樣貌。

他會完全跳脫出自己，然後，蛻變成另一個自己。

寫過眾多名作的腳本家倉本聰,曾經在他生日的時候為他寫了一封信,就像他替這個偶像寫了一齣名為《料亭小師傅》的劇本一樣,在其中,倉本聰寫了一個問答:「Zino,為什麼你能那麼自然、放鬆地演戲呢?因為你肯定不是把別人當作角色,而是思考如何讓角色成為人來表演。」

但我想,他思考的不是作為一個人、一個角色,而是一個世界。

他在電影《來自硫磺島的信》演的,是一個因戰爭被迫到硫磺島挖掘戰壕的麵包店老闆,他不解「為什麼要戰爭?為什麼我要殺人?」他哀愁、他苦憂、他軟弱、他無助,在電影最後一幕,他憤怒地爆發情緒,他的眼神令人感到難受,所有的情緒都在那瞬間傳達給所有坐在椅子上的觀眾,「你看!我已經一無所有!」導演克林·伊斯威特用了他的眼神,寫了一封無關國籍、無關身分、只在敘述因戰爭在那瞬間迸發出的人性火花的信。用了他的眼神,創造出一個在灰調的戰爭世界,仍讓我們相信人性的世界。

但他卻希望在自己的真實世界,不能離開原先的本分,所以當年在演完

038

《來自硫磺島的信》後沒有到好萊塢發展，而是繼續留在日本，堅持做了當年不是自己決定後的決定，那個可能永遠都會被人看輕的身分。

他在《情熱大陸》的訪談說：「一邊工作一邊被跟自己同齡或比自己小的男生輕視，我覺得非常有趣。被說『傑尼斯真的很遜』反而會讓我感受到堅持下去的價值。果然在大家心中，傑尼斯就是一個偶像帝國，它的光芒太過耀眼，容易招人反感，就在背後說閒話。這正是所謂的暗中毀謗吧，那些不把我們當一回事、輕視我們的人支持著繼續工作，對我來說比較好，或者說被他們討厭還比較輕鬆。」

當年只是因為表姐擅自把他的履歷表寄到事務所，十六歲時又莫名被社長選到「嵐」裡頭，就出道了（而出道單曲的封面書法還是社長寫的），這一切，都不是他自己決定後做出的選擇，但是他加入後，卻決定為了不愧對自己的身分，永遠以團體為主。

他希望，他的名字前面永遠都能加上「嵐」這個名稱。

這就是他的堅持、他的世界。

那個永遠精準、永遠純真，永遠執著，而他一直奮力創造出來的那個世界。

二宮和也

一九八三年出生，一九九六年加入知名男性偶像經紀公司「傑尼斯事務所」，一九九九年以偶像團體「嵐」的成員之一主流出道。二○○三年主演知名舞台劇導演蜷川幸雄執導的電影《青之炎》，二○○六年在美國導演克林・伊斯威特執導的電影《來自硫磺島的信》裡演出，二○○七年主演知名編劇倉本聰的連續劇《料亭小師傅》。

二○一六年，憑電影《我的長崎母親》獲得第三十九屆日本電影金像獎最佳男主角。

江湖再見

他的自尊是什麼？他的本分是什麼？不被外在因素影響自我，堅守自己的職業道德，拍出想拍的電影，說出自己的道理，這是一種，屬於他的江湖。

二十世紀末，九七回歸後，香港電影圈陷入最低潮之時，在他第一次獲得金馬獎「最佳導演獎」（打敗李安、王家衛）的低成本黑幫電影《鎗火》裡，他讓多年前在電視台小螢幕上曾提攜過讓他小有名氣的黃秋生，說了一句讓人印象深刻的四字台詞。八年後再度用著類似班底、拍出類似架構的黑幫電影《放‧逐》，令人玩味的是，他依舊讓黃秋生說出這句連貫這兩部黑幫電影的重要台詞，甚至，也可以這麼說──這句對白竟也貫穿了他數十年的電影生涯：

「江湖再見」。

有故事的人

041

身處人口密集、空間狹窄的香港之都，意義看似遼闊的「江湖」二字，對他而言，究竟是什麼？

他在曾經是世界人口最密集，也是全世界最巨大的違章建築「九龍寨城」出生長大，城內龍蛇混雜，年幼的他不在虛構的故事裡認識黑幫犯罪，卻在真實的生長環境周圍見識到真正的毒嫖賭。寨城的天台頂樓汙水不停滴落，雜亂的管線佈滿了天空，讓他看不見上方的藍色晴朗，只能在身旁狹窄的灰色地帶裡，學到人性的險惡，這是一種，屬於他的江湖。

他進ＴＶＢ電視台從表演訓練班學生與跑腿小弟做起，影印文件端茶跑龍套，最後，被當時粵片名導王天林（也是知名商業電影導演王晶的父親）收攬成助理，一步步在幕後累積工作經歷，最後站上了當時ＴＶＢ一線的知名編導，改編了許多膾炙人口的金庸武俠劇，《射鵰英雄傳》、《天龍八部》、《鹿鼎記》等等。多年後，成為知名的黑幫電影導演時，他在訪談裡說，現在拍著現代化的槍戰電影，其實都深受金庸先生的古典武俠影響，他筆下的英雄深深影響著他。這樣的英雄成長史，從默默無聞的奮鬥小卒，成長為能

一手撐起香港影壇的大導演，這是一種，屬於他的江湖。

他個性急躁，電影圈內給他一個「杜大炮」的稱號（因為老是在罵人），就連沒人敢嫌形象非常好的劉德華，他都能抱怨個幾句「他有時也沒有這麼好的」。很久沒合作的周潤發說他的脾氣真的是越來越差了，在紀錄片《無涯》的第一個鏡頭，就是他痛罵拍攝現場的所有人，他說：「你在現場就做好現場的事情啊！」生氣，是因為「為什麼大家都不專心？」對他而言，做好自己的本分，才是最重要的。

作為香港電影金像獎入圍過最多次最佳導演的紀錄保持人，即便好幾年前他就直接放話「死都不去」（因為他認為金像獎只是場為了利益分獎項的秀）。幾年前頗受爭議的《十年》得了最佳電影，香港影壇出現大量的異聲，有記者去問他有什麼感想，他依舊用他非常直白的言論說，「創作就是需要自由，不應該有什麼束縛，當感情發揮到最真實，大家都會感動的時候，它就會有抒發的感覺。」就連對投資過他拍《放．逐》、《盲探》的寰亞集團董事林建岳的言論，他也只說了一句：「林建岳是出錢的，不是拍電

影的，即使林建岳是我的老闆我都要講，因為這個是電影的自尊。」

他的自尊是什麼？他的本分是什麼？不被外在因素影響自我，堅守自己的職業道德，這是一種，屬於他的江湖。

抓定成本錢算清楚就開拍，絕對不能浪費時間。

那些當年香港新浪潮回來的導演厲害，每天都在趕拍戲，講求的是快狠準，那些當年香港新浪潮回來的導演厲害，每天都在趕拍戲，講求的是快狠準，麼書，當時跟在老師王天林的身邊，從場面調度開始慢慢學。這個學徒不似很早就跟太太結婚但沒有小孩的他，生平最喜歡的就是抽雪茄，沒唸過什

當年終於有機會可以開拍自己的第一部電影《碧水寒山奪命金》，電影上映後，他卻自覺「不行，這樣還不夠資格當導演」，所以又回到電視台，拍了好幾年的電視劇。而他開始重回影壇當上電影導演時，是香港電影最旺的時候，之後，整個影壇開始每況愈下。

在香港電影節節敗退的時候，他自己開了間至今還支撐著整個香港影壇的

「銀河映像」，找來曾經合作過，他心目中香港最會寫劇本的韋家輝一起創作電影，各種類型不停地拍，老闆叫他拍的、自己想拍的、有時間壓力趕拍的、中間拖拖拉拉拍了三四年的，撐著，不讓它倒。

有的導演拍片，是久久一部，透過大量研究真實歷史考據，去換就自己用時間累積而來的靈感；有的導演拍片，是快速急手，把每一部電影都當作自己的「習作」看待，從電影裡學習成長。他是前者，也是後者。

為了練習如何拍攝電影，他向讓自己愛上電影的源頭「黑澤明」致敬，所以他拍了自己的《七武士》，一部因為成本問題所以必須控制開槍次數的黑幫電影、只拍了短短十九天的《鎗火》。

黑澤明透過電影告訴他，「每個鏡頭都必須要有意義」，「鏡頭就是導演的筆」，「鏡頭能說話的部分就不需要台詞」，把握節奏、把握懸念。

他站在黑澤明的肩膀上，遵照著老師告訴他的每一句話，不停地拍了又拍致敬他的電影，《PTU》（一九四九年的《野良犬》）、《柔道龍虎榜》

（一九四三年的《姿三四郎》），玩了很多電影、撐住很多電影、實驗了很多電影，一切依靠以前在電視台苦出來的基本功，跟眾多老師教導他的理念。

黑澤明六十歲的時候，拍了票房與評價皆敗的作品《電車狂》，黑澤明在面臨失敗的時候曾經自殺過，之後到俄國拍《德蘇烏扎拉》得了奧斯卡最佳外語片、有好萊塢資金後拍了《影武者》得了金棕櫚獎。黑澤明的人生大起大落，一切都是為了堅守自己的根本，拍出自己想拍的電影，說出自己的道理，因為他們唯一能告訴大眾的方法，就像是，如尖銳鋼筆的攝影機鏡頭，而電影就是他們的信仰。

這樣的精神，宛如老派武俠劇裡的英雄，因為他的人生，就像是電影舞台，就像是一齣堅守自我風格的武俠電影，刻畫著真實的現代江湖。

二十幾年前，他有一位學弟鞠覺亮，跟他一樣從TVB電視台轉換跑道，最後到台灣拍時裝電視劇，其中有一齣劇的劇名就是《江湖再見》，李宗盛曾為這齣劇創作出一首主題曲〈壯志在我胸〉。我想。這首歌除了刻畫了劇裡

角色，似乎也寫中了他的人生觀，他心目中的，江湖精神。

「但有豪情壯志在我胸」

人的遭遇本不同

莫以成敗論英雄

莫笑我是多情種

也許要孤孤單單走一程

遠方也許盡是坎坷路

振作疲憊的精神

「拍拍身上的灰塵

杜琪峰

一九五五年出生於九龍城寨，一九七四年進入香港無線電視藝員訓練班，後

轉至幕後，從製作助理升至編導、監製。一九八○年初次執導電影《碧水寒山奪命金》，一九八九年《阿郎的故事》在第九屆香港電影金像獎獲提名最佳導演。

一九九六年與TVB電視台知名編導韋家輝共同創立電影公司「銀河映像」，一九九九年，憑《鎗火》獲得香港電影金像獎及台灣金馬獎最佳導演獎。

透著光的桌子

他的每部電影都有其源頭，他總是會把那些漸漸被遺忘的老電影，輕輕吹開拂去上頭厚厚的灰塵，再放到所有觀眾面前，讓他們看這些「了不起的成就」。

二〇一五年上映《八惡人》，對他而言，是一部非常奇特的電影。

他已經很久很久，沒有用這麼長的時間，用這麼長的鏡頭，在一個場景做完所有的敘事，即使是劇本在開拍前已經被人惡意公開，他還是堅持用這樣的方式來說故事。他的這種作風，這很像是他的第一部電影長片《橫行霸道》一樣，刻意給人那種「所有導演的第一部一定都拍得很用力」、「一定要把只有一個場景的氣氛飆到最高點」感覺非常強烈，所有人的對話敘事，所有的故事發展，一切都在那張透著光的桌子上，一來一往地說著。

因為，這就是他。

從一九九二年的《橫行霸道》開始，一群人在吃早餐時聊著瑪丹娜的〈Like a Virgin〉的真實來由，或是二〇〇四年《追殺比爾：愛的大逃殺》讓一個殺紅眼的復仇殺手母親坐在沙發上聽著殺手首領告訴她「殺妳的真實理由」，還是二〇〇九年的《惡棍特工》裡讓一群臥底納粹軍官跟德國女演員，花了二十分鐘一連串沒停過的滿滿台詞塑造出所有人的角色性格，再花十秒的時間把所有人都一次寫死。他的對話，他的台詞停不下來，說了一大堆。

他將平常觀眾根本不會知道，也不會在意的細節，寫進自己碎碎唸的對白裡，像「荷蘭的薯條會加美乃滋」、「港片上映後所有黑人都搶著用ＡＫ47」、「安潔莉娜·裘莉的那部《驚天動地六十秒》是爛片」、「黑人的頭蓋骨都會有三個凹洞」，將一切的一切，所有的細節，通通放在這些台詞裡。

如何處理自己的電影，他雖然狂熱卻深思熟慮，在台詞裡放了很多自己的小故事、自己的小道理，這是一種推動敘事的手法，是為了要累積更屬害更

高明的戲劇衝突，像是爆發前的片刻寧靜。所以對他來說，「影以載道」用電影來講自己的人生道理，從來就不是他在做的事情，即使他拍完《黑色追緝令》得了金棕櫚獎爆紅後，成為美國最知名的電影導演也一樣。

他愛蹲在錄影帶店（沒當導演之前的工作是租片店的店員），不停翻找著自己非常喜歡的各種電影各種類型，不停翻看著，然後，再把它放到自己的創作裡頭。每一部電影都有其源頭，他總是會把那些不受重視、漸漸被人遺忘的電影，輕輕拂去上頭厚厚的灰塵，然後再放到所有觀眾面前，只是為了告訴現代的觀眾——「看看這些不得了的玩意！這些東西才是真正了不起、不該消逝的成就！」

有人說，《八惡人》是當年台灣六〇年代掀起武俠風潮的《龍門客棧》的變形作，這當然不只有一部作品這麼簡單，在他的心目中，那是香港、台灣的武俠電影的基礎原型，曾經公開說過想翻拍胡金銓的《大醉俠》（甚至還想找原先的鄭佩佩回來演）的他，當然看過，他比很多人都深知武俠電影裡頭，那客棧裡頭的糾紛，就是一片「江湖」。

而他的「江湖」很廣，有拿著刀劍的日本「武士道」，到了現在，終於變成他最喜歡的、拿著槍的「西部槍手」，然後找來他心目中的西部音樂之神，莫利克奈。

很早很早開始，使用「既存音樂」變成他一個非常重要的特色（不是作曲家專門為電影寫的音樂，而是直接引用其他音樂），他可以在兩人拿著日本劍的最終殺陣對決，放上西班牙版的經典老歌〈Don't Let Me Be Misunderstood〉，那像跳探戈的鼓掌聲，立刻變成了兩人用劍一來一往交錯的節奏，古怪卻意外地搭。在《惡棍特工》的開頭，他可以放上約翰‧韋恩的戰爭片《邊城英烈傳》的經典曲〈The Green Leaves of Summer〉，充滿一種既緩慢優雅，又有「山雨欲來風滿樓」的肅殺反差感。

但《八惡人》的改變卻是，他想站在他的偶像塞吉歐‧李昂尼身旁，他不敢亂用任何音樂去褻瀆，他全都交給他的音樂之神，莫利克奈。

莫利克奈深知整部電影的劇情走向，那像當年替約翰‧卡本特寫《突變第

三型》的風格（恰巧寇特‧羅素都是重要角色），「猜誰是最後的邪惡？」沒有人能在這小小的封閉空間相信別人，那股強烈的壓抑感，甚至不太像典型西部片音樂，而像慢慢堆出情緒，最終等待爆發，凝在準備拔槍的那瞬間，這就是他的武俠。

而要實現這武俠夢，從他開始當上導演開始，他遇到很多夥伴，跟著他們實現自己的世界觀，像是一起玩了很多困難的攝影技巧的勞勃‧李察遜，身手高強驚人的動作演員柔伊‧貝爾（他為了這位女特技演員，在二〇〇七年的《不死殺陣》後段，跟她合作拍出絕對是近二十年最厲害的飆車鏡頭）。

也有離開他的夥伴，但這些人不論有什麼其他工作都一律推掉，絕對以他的電影為優先，甚至連生孩子安胎中也在剪他拍的血腥場景，從他的第一部電影就開始合作的剪接師，薩莉‧門克。

他總是在現場告訴所有演員，「我們來拍幾個鏡頭跟薩莉打聲招呼」，然後大家總會開開心心地說著「嗨！薩莉！」那近乎家人般的情誼，他總是不

忍心讓她一個人在剪接室工作，他會逗她笑。

但她過世之後，他的電影長度彷彿也失去了一個站在他身後的好友，用心仔細地去剪掉不需要的部分，《決殺令》沒有倒敘、沒有插敘，直敘的部分卻長到有些過分，《八惡人》的章節式有些部分也多餘了，但他就是捨不得剪掉這些，「被他拂去灰塵的好東西」。

在《八惡人》裡，珍妮佛‧傑森李漫著滿頭佈滿血漿的長髮尖叫著，就像他這輩子最愛的電影之一《魔女嘉莉》的場景。當已經近二十年沒跟他合作的提姆‧羅斯，跟已經近十年沒合作的麥可‧馬德森，及前幾部在他的電影裡當壞人的寇特‧羅素，跟一路走來跟他玩得最高興的山繆‧傑克森，這些人聚在一塊，一起坐在那「透著光的桌子上」，說著各種對白，這就是他的原點，一直以來永遠不變的原則。

這個年輕的老派導演，他會在一片數位攝影的潮流中，用七十釐米的攝影機去拍西部片，請來電影音樂大師莫利克奈來替自己的電影配樂（但如果他

054

不答應，就只能自己找音樂來配吧）。

他沒有成為奇士勞斯基、塔可夫斯基般的藝術電影大師那樣的野心，思考著「影以載道」這件事，一切就讓觀眾去思考吧。

他依舊坐在，那張透著光的桌前，說故事。

然後，看電影吧。

昆汀‧塔倫提諾(Quentin Tarantino)

一九六三年出生，高中畢業後在曼哈頓海灘的錄影帶出租店打工。一九八七年初次自編自導獨立短片，一九九二年導演第一部電影長片《橫行霸道》，開始受到國際影壇的矚目。一九九四年執導《黑色追緝令》獲得坎城影展最高榮譽「金棕櫚獎」，成為美國最具代表性的導演之一。

真實的故事

台灣新電影留給現代觀眾最深的印象，是他用自己，深刻了侯孝賢的「鄉村」、楊德昌的「都市」，最後觀眾都能在這些電影裡，透過他，看到自己。

每當他開始回顧著瑞芳礦坑的童年時，他總是會念念不忘一位名為「條春伯」的工人。

條春伯是村裡少數識字的人，所以，村裡的人如果有需要寫信或是需要讀信的時候，總是會請條春伯來幫忙寫信或是解釋翻譯（國語翻成台語）信。條春伯會以自己的方式與話語，轉化村民有時夾雜髒話、有時夾雜毫無重點的日常對話的文字敘述，他會寫成書信上規規矩矩的文字，讓收到信的人很快就能理解，他有時也用自己的方式將信上充滿怨言與憤怒的文字（多半是討錢討生活費），轉化成婉轉但不失原意的口頭敘述講給村民聽。

他覺得條春伯最了不起的地方，就在於用這些淺白的文字，找到真實與虛構之間的平衡，思考了人與人之間的關係之後，用這種方式真正幫助了不識字的村民。

在他年幼時，條春伯是他心目中的知識份子，這個人深深影響了他，一直到成年後的數十年，已經用「說故事」這項天分賴以為生、聲名大噪時，他還是念念不忘著條春伯當年告訴他的這段話：「你有能力的話，應該替旁邊的人做些什麼。」

所以，他用「故事」，一直不停地替台灣人發聲。

他做工出身，學商畢業，最後選擇的人生道路卻是文學，就是因為擁有各種不同的經歷，看過太多在身旁發生過的奇特故事，所以，想像出的故事，寫出的故事，形形色色。在他的電影編劇黃金期八○年代，他寫了講述歌舞圈姐妹花的心酸故事《台上台下》，寫了講述退伍老兵的愛情故事《老莫的第二個春天》，也寫下取材於他的母親講述過的鄉里故事《八番坑口的新娘》。

直到現在，故事還是他的生財工具，那是他翻轉人生階級的鑰匙，是他拿在手上準備反擊這世界不公的銳利寶劍，也是他的信仰。編出的每個故事，都是從虛構中反映出真實，把現實生活的社會問題寫在劇本裡，弱勢的、底層的、醜陋的真實，用最淺白的方式，虛實交錯，透過電影放映機的光照射在黑暗銀幕上的同時，傳達給觀眾似簡卻深的道理，因為他用故事包裝著，他想說出口的真相。

而他的本事在於，不論什麼樣的環境與時代裡，總能說出貼近人心的故事。

我們都知道，故事的基本元素是空間、時間、角色、情節這些可變可動的因素，但是，喬治‧盧卡斯曾經說過，從古至今，所有的故事類型其實一共只有二十五種，再怎樣厲害的花稍變化，都只是在前人原有的基礎上做出細微進步。千年前的「希臘悲劇」與莎士比亞的「四大悲劇」，到了二十一世紀風行的漫威《復仇者聯盟》電影系列與飆車電影《玩命關頭》系列，都是在用類似的方式說著相似的故事，而每一位說故事的人的差別就在於，如何在虛構的故事裡頭，放進自己觀察到真實的「細節」，讓你感動讓你哭。

所以，他將自己真實的細節，放進「台灣新電影」裡。

身為上個時代台灣新電影的推手之一，他在全台灣最不可能創新與改革的國營電影公司，與當時的總經理明驥明老總，與總是會互相鬥嘴的作家小野，一起在全台灣電影院戰場的西門町，矗立在人潮最多的廣場那幢「中影股份有限公司」的辦公室八樓，每天絞盡腦汁，不停地構思企劃與故事，努力與當時台灣的風氣連結，試圖以電影反映當代人的真實。

事到如今，台灣新電影留給現代觀眾最深的印象，是他用自己，深刻了侯孝賢的「鄉村」、楊德昌的「都市」，影響了後輩的電影人。

侯孝賢說，他的筆名來自於他的初戀情人，告訴自己「不要再掛念阿真」，雖然像是要告訴自己「已經錯過的事物就不要再留戀了」。但是這也像是太過留戀，所以要把她的名字放在最醒目的地方，跟自己永遠相連在一起，變成這個被譽為「全台灣最會說故事的人」的象徵。

這個筆名的意義是前者還是後者，他曾經公開說明過幾次（妹妹投稿時幫他改名「念真」，後來想改筆名報社告訴他「前面加個『吳』就行了啦」），這個故事發展至此，也被侯孝賢拍成電影《戀戀風塵》。

但是他說，當他第一次看完電影成品卻有些困惑，因為這樣的故事對他的「真實」來說非常「不真實」，看著被虛構過後的事實，產生一種意識錯開的既視感，但是這樣的故事卻一直不停地在兩人之間的合作出現。

他跟侯孝賢合作多次，從一開始的《兒子的大玩偶》到最後的合作用他真實的虛構，回顧父親人生的自傳電影《多桑》，將他的「鄉村故事」化成一種「寓言」，觀眾總能在其中找到，我們曾經發生過但已經被遺忘的細節（不擅言語的父親之愛，從來不曾說出口的「我愛妳」），因他的過去而感傷，因他的細節而懷念。

在楊德昌不長的電影生涯，他替他的第一部長篇電影《海灘的一天》編劇（也演出了一個客串性質的角色「公司職員」），一直到他最後一部電影

《一一》，他擔當了這部電影的主角，這個一開始就以他為本的角色「NJ」（連英文縮寫都一模一樣）。

他說，當楊德昌找他來演這個角色時，原先想推掉，他沒有辦法擔當電影主角的大任。但當他知道，楊德昌是觀察到他疲累的一面（當時在忙台灣電視圈開始風行「台灣鄉村行腳節目」的濫觴《台灣念真情》），看到他對世事萬物那種無可奈何的態度，所以決定找他來演這個社會常見的普通人，聽完理由之後，他點頭。

在電影《一一》的開頭，NJ在婚禮中回家拿東西，但卻忘了自己要拿什麼，下樓之後再上樓，苦思著「我到底要幹嘛啊」，最後，什麼東西也沒拿就回去了。這個總是忙到忘東忘西的中年人樣貌，是楊德昌對他最真實的細節描寫，也是楊德昌想要在他的真實裡，放上當代忙碌都市人的共同象徵：我們總是不停地錯過，錯過了家庭，錯過了愛情，最後，錯過了人生。

他的這些真實，激發了台灣新電影，激發了侯孝賢與楊德昌的思考，最後

都留在他們的電影裡面，最後觀眾都能在這些電影裡，透過他，看到自己。

關於自己，他寫小說，寫電影劇本，當中影公司的編審，當電影導演，當節目主持人，拍膾炙人口的廣告，想出簡單好記的廣告對白，他忙的事情太多太多，事業有成功也有失敗（第二次執導的電影《太平‧天國》票房與評價不比第一次執導的電影好），而自己的人生，有高峰也有低潮，有時，他會用故事記錄這些過往。父親的人生，他拍成電影《多桑》，弟弟的離世，他寫在散文集《這些人，那些事》裡，用故事的方式，記錄這些真實，記錄自己的情感。

十幾年前，在他第一次執導舞台劇《人間條件》時，在出版發行的劇本書前言寫著，他認為自己不是知識份子，只是一個說故事的人，在「商業跟藝術」之間，他覺得自己是偏向商業，就像日本每年都會拍出一兩部《男人真命苦》來維持松竹電影公司收入的導演山田洋次一樣，他們都會在這些簡單直白的劇情裡，用喜劇，用悲劇，寫下對人性的觀察，最後，描寫出最真實的「人」。

二十一世紀初，他從電影跨足舞台劇，他寫出一連串關於「台灣家庭」的舞台劇本《人間條件》在台灣一連上演十幾年，從第一部寫到第六部，舞台劇的名稱取自於日本名導小林正樹的反戰人道主義電影《人間の條件》，這個五十年前的電影系列，當年拍到故事的第六部就完結，然而，五十年後，這個台灣的「國民戲劇」，卻不甘只停留在第六部。

可能就像他的筆名一樣吧，雖然告訴自己已經錯過的事物就不要再留戀了，但是，它放在記憶裡，總有一天就能透過虛構的文字，把它轉化成真實的感情，表達出來，散播出來，就像當年條春伯告訴年幼的他，這是他的天分，也是他的責任。

他的筆不止歇，故事還會繼續說著。

吳念真

一九五二年出生，本名吳文欽，畢業於輔仁大學會計系夜間部，曾連續三年獲得聯合報小說獎，並獲得第十屆吳濁流文學獎。一九七八年開始創作電影劇本，一九八〇年進入中央電影公司擔任編審，「台灣新電影浪潮」的推手之一。

近年事業重心轉向廣告拍攝、執導舞台劇，及紀錄片配音。

一一 數想

你三十歲之後才開始的影像事業，始終都是待在台北這個都市，拍著這個地方的故事，因為你想說的話，想講出的人生道理，都在這個都市敘說。

一‧「十七」

當年跟你合作寫《恐怖份子》的作家小野說，你五十九歲過世之後，聲譽與聲勢反而越來越好，受你影響的人越來越多（甚至在你過世五年後有一本名為《再見楊德昌》的訪談集上市了）。跟你在九〇年代拍完《牯嶺街少年殺人事件》、跟蔡琴離婚後，你當時還不知道他會成為代表台灣電影新一輩的標誌人物《麻將》的副導魏德聖說，當時你的狀態是「眾叛親離」，八〇年代的伙伴一個接一個地離開，只留你一個人很孤獨很孤單。

但我想，你可能真的什麼都不知道吧，在你過世將滿十週年的時候，你的第一部長片《海灘的一天》要重新上映，當年侯孝賢賣房子投資你拍片、最

有故事的人

065

後還當上你電影男主角（也差一點就得金馬獎最佳男主角了）、最後只在台北上片四天就草草下檔的《青梅竹馬》，也要重新上映了。而你在坎城得了最佳導演獎的《一一》，你原先不打算在這拍出它的城市放映、不打算把它給應該看見的觀眾看見，但是相隔了十七年，這個你心目中的台北生活的人生故事，現在終於要在離它很近的城市的電影院銀幕上頭，放映給所有的台北人看了。

我想，你會像我所認知的你一樣，笑笑地罵「操你媽的人生」吧。

如果，你真的知道了這一切的未來，親眼看見了這一切，你會怎麼想，你會怎麼嘆？

二‧「五十九」

五十九歲，如果用台灣導演都曾受影響的日本昭和導演相比（包括你討厭的胡金銓導演也受過黑澤明影響），你差一歲，就到了一直被影評人說侯孝賢總在模仿的小津安二郎的過世年紀一樣（他是精準的「六十歲」，一輩子

剛好是一日不差的六十年），但是，你還是比你跟侯孝賢都很喜歡的成瀨巳喜男還要幸運一些些吧。

六十三歲過世之時，成瀨巳喜男當時得到的聲譽還遠遠不及數十年他被歐美推崇的樣貌，但你拍完《一一》，得了崇高的電影獎項後，你在國際電影圈的聲勢也步步邁高，但人生中最後的七年日子，你不再拍攝真人電影了，你選擇去做動畫，走向那個在小時候深深影響你說故事方式、分鏡手法的漫畫之神「手塚治虫」的道路。

雖然，你還是來不及向世人展現出你的動畫成果，但是，你只做好自己想做的事情的決心與魄力，卻深深地影響了你下一代的人。

三·「五年的四小時」

吳念真說，你有一次問他「你是用什麼語言思考的啊」，他說他用國語或台語（雖然他用台語說故事比用國語流利很多，但是現在很多導演都喜歡他那非常不標準的台灣國語去幫紀錄片配音），你笑著回：「我是用英文思考

的。」在你過世之後，吳念真每次接受訪談都會說，你說話總是結結巴巴的，腦袋思考的事情與道理很難轉成中文，再很順的表達出來（就像你在佛羅里達大學唸碩士時的畢業論文是「如何用電腦處理中文文字的內容？」電腦是如此，你的大腦也是如此吧）。

構想出一個故事，對你來說比較像在寫一個系統程式，寫一個作業流程表，一切都是嚴謹的，所以你做得很慢，需要花很多時間去釐清所有的細節。當年，你拍《恐怖份子》跟小野吵架，你寫了一封很長很長的信給他，告訴他「相信我，我是快手阿德」，說《牯嶺街少年殺人事件》你很快就能拍好了，但小野說他等了五年，才終於在電影院激動看完這長達四小時的電影，他到那時才終於明白，你龜毛著堅持著的每個細節是必要的，明白那段總是被忽略的台灣時代是重要的，明白你構想出來的黑灰青春是必須真實的。

我想，你是真正的快手，因為我們總是要等到最後，看到了成果，才會明白，這樣的緩慢，才是走向成功最快的捷徑。

四‧「西元一五九七年」

曾在淡水河畔開了間書店「有河book」的店長詹正德，他在他的影評集《看電影的人》裡寫著（你無緣見到的這本書的書名與它如此相似，當然不是巧合），他剛退伍時到了你的製片公司工作，在開拍《獨立時代》的前一天，你問所有的工作人員「有沒有人讀過黃仁宇的《萬曆十五年》？」他認為，這本書跟你的想法有著關聯。

是不是對你而言，像這樣一本用著不曾在歷史留名看似天下盛平的年度，去談接下來的明朝走向滅亡的起源的歷史書，一點一點地用過去的細節，去放大並理解未來的結果，會不會就是你深信的這個信仰——「故事」？

黃仁宇認為，歷史中的關鍵人物都只是一個「角色」，他們只是剛好在那樣的時機點「站上舞台」，我們現在讀著的歷史，上頭寫著他們引導著的朝代創立與滅亡，都是隨著流動在那樣的過程中產生變化。而你一直認為的「故事」，則是從一個角色或者是一段時間，去看整體社會的崩壞或成長。

「見微知著」，從細節去觀察整體。

這樣的一本書，是不是也道出了你對事物的看法，所以，你才會在《一一》寫下這樣的一段台詞：「電影的發明，使我們的人生延長了三倍，因為，我們在裡面獲得了至少兩倍不同的人生經驗。」

我想，電影雖是短暫的影像，但卻拍進了真實的人生。

五・「隱藏」

你曾經名列了一張偶像清單，上頭有著一位名氣不似黑澤明或小津安二郎高的日本導演，成瀨巳喜男。有人說他很會拍女人，有人說他比女人還懂得女人，明白女人的情感從不外顯，透過隱晦的敘事表達她們心裡所想的、渴望的。黑澤明曾經這麼形容他的電影：「他的電影有若流水行雲，都找不著接駁痕跡。一連串驟看，是普通、平靜的短鏡頭，它們漸漸會變成一條表面安詳、但暗藏激流的深河。」

我想，你從他的身上學到這樣的方式，在《恐怖份子》裡妻子繆騫人向丈夫李立群說「我們分開吧」的餐桌戲，你將這場戲的鏡頭直直地擺在繆騫人的面前，就像李立群正在直視著她，妻子激動地說著分手的對白，對著觀眾說，對著現在正站在丈夫的視角的我們說，但觀眾完全無法得知他的任何一點細微的表情與動作，神情是怒是悲，感受是無力還是焦慮，你把所有的情緒都藏在鏡頭之下，讓觀眾自己去決定。

而你，也只是在電影的結尾，讓蔡琴唱著一首〈請假裝你會捨不得我〉的歌：

「明知道我的夢到了盡頭／你不再屬於我所有
在今夜裡請你讓一切如舊／明天我將獨自寂寞」

我想，假裝捨不得，或是不讓別人感受到角色的情緒，都是寂寞的。

六‧「十一到十二」

成瀨巳喜男擁有能演出他心目中完美女人的演員，高峰秀子，他們合作了《浮雲》、《女人踏上樓梯時》及《放浪記》等等，表現出當時日本新女性

與傳統女人之間的情感與衝突，高峰秀子是他的女性象徵。我想，也許你在有意無意間也學習到他的這種手法，第一次拍攝電視劇《浮萍》的主題是女人，第一次拍電影《光陰的故事》中的第二段故事「指望」的主題是「少女的成長」，而你的第一部長篇電影《海灘的一天》的故事核心，就是「女性」。

一個女人的丈夫在海灘上消失了，從這樣的一個事件，去談這樣的一個女人，讓觀眾看見她的愛情、她的經歷、她的成長、她的未來，再從她身上，讓觀眾感受到當時台灣整體社會的迷失與變遷，我們可以從這樣的一部電影，看見你透過女人來講述你對這個城市的看法。從張艾嘉、胡茵夢開始，蔡琴、繆騫人、金燕玲、倪淑君、陳湘琪，你將自己的道理投射在這些重要的女性角色，寫出她們的思考，但是我想，你心目中的女人果然還是柯素雲吧。

她是台語劇出身，擅長操著一口你聽不太懂的流利台語（因為你有很多對白都是腦裡的英文翻成劇本上的中文），但你居然讓這麼一位擁有濃厚傳統台灣本地文化的女人（她在這幾年間還是在許多台語劇出現），演著各種因

應社會進步而不停改變的新興女性，卻也總是讓她在自己的故事裡說著傳統台語，從電視劇《十一個女人：浮萍》、《青梅竹馬》，到你最後一部電影《一一》，都是類似的角色。

我想，正如成瀨巳喜男拍出他心目中的日本女性，你在她的身上看到了這樣的女人特質，一個完美的台北女人形象：堅毅勇敢，渴求幸福，不輕易停下成長腳步的女人。

七・「第二樂章」

很多跟你共事過的工作人員都說，平常看到你就是戴著耳機在聽古典音樂跟歌劇，因為「音樂」這樣的事物，對你來說是多麼的重要，當你在拍《光陰的故事》的第二段「指望」時，別人問你為什麼要拍得比較緩和，而你只是回：「因為第二段就是第二樂章，所以是起承轉合的『承』。」

《恐怖份子》用一首英文老歌〈Smoke Gets In Your Eyes〉來補足留白

的感情，《牯嶺街少年殺人事件》藉由在「中山堂開演唱會」來當作戲劇上的衝突事件（順帶一提，我非常喜歡你選的那首The Fleetwoods的〈Mr. Blue〉）、《一一》充滿了古典音樂的氣息（主角在工作上的日本人合作伙伴會彈鋼琴，鄰居的女兒總是在拉大提琴），你的太太彭鎧立甚至親自客串音樂會上的演奏家。

這樣追求音樂性，我想也是說故事的一種方式吧。

像你把侯孝賢的《風櫃來的人》裡將李宗盛寫的同名歌曲換掉，放上了維瓦第的〈四季〉，只是因為，你覺得在那樣的畫面，這樣的音樂，才符合角色們的心境。

我想，有時我們說不出口的話語，就只能倚靠音樂這樣的事物，讓它貼近我們的情感，透過音符去解釋我們的心境。你的想法是如此，你的電影是如此，而我們的世界，也是如此吧。

八・「7¼」

侯孝賢說，你從美國唸書、工作數年後回到了故鄉，帶回台灣的是一種眼光，一種極度客觀、分析透澈的眼光，像是在檢視著你周圍的環境，觀察著各種問題。你三十歲之後才開始的影像事業，始終都是待在台北這個都市，拍著這個地方的故事，因為你想說的話，想說的道理，你想講出的人生道理，都在這個都市敘說，用七又四分之一部電影，來講述你自己的心聲。

就像高明的廚師，總會挑選今日最棒的食材，因應著每日變化，而做出不相同的菜色，也像你總是用著顯微鏡般的視角，仔細觀察這個城市，你熟悉的方式，你熟悉的語言，挑選出你想說的故事。

我想，這樣的固執，也許是你愛著這個都市，愛著這片土地的方式吧。

九・「Real」

這個世界對於已經過世的創作者，很容易把他們生前的缺點省略，最終，只留在大眾面前的是那些優點不停被放大的作品，彷彿將已經離開我們的人

神格化之後，我們就能更堅信這個已經不會開口的煽情形象。生前所做的努力都變成傳奇，我覺得這樣的方式，對於一個曾經努力活在世上的普通人，並不是一件好事。

特別是你，總是在作品裡誠實自己，將自己最直白的想法，用台詞，用情節，放到故事裡面，每一次重看著這些作品，彷彿也能看得見你絞盡腦汁的痛苦表情。

在你過世的這幾年後，緬懷你的人越來越多，他們的神情眉飛色舞，不停談論當年的你，有述說你認真拍攝電影的驚人事蹟，也有說著你是如何透過犧牲他人來達到自己想要的效果，但我想，就算用著各種極端的方式，你也只是想要完美自己的作品。

因為你也只是想要在作品裡，表現出誠實的自己，最後讓觀眾看到最真誠的自己，以及最真誠的台北觀察。

十‧「積蓄」

雖然你在這一生拍攝的作品不多，但你一直努力在這個都市凝出的電影結晶，一直到現在，有很多人還在努力將它們在這個都市廣為流傳，不停重新上映，但一直未能完全圓滿。到你過世之後的這幾年間，重新上映的作品裡，有你青澀的作品《光陰的故事》、《海灘的一天》，有你置入人性與婚姻問題的《青梅竹馬》、《恐怖份子》，有你充滿野心想要拍出「時代的問題」《牯嶺街少年殺人事件》、有你在國際影壇最廣為人知的最後一部《一一》。

現在獨缺的作品，竟是當年你最不得意的九〇年代拍出的兩部作品《獨立時代》跟《麻將》，雖然一直到現在，我也沒有看過這兩部作品，但我想，它們就像準備跳躍前的蹲下，努力積蓄自己的力道，準備發揮自己全部的力量。時間讓你累積了什麼經驗，最後就會做出什麼樣的作品，最後的《一一》，是你的電影藝術的結局，最好的結束。

如同你說過的一句話：「We are luckily unlucky.」也許這樣的人生經歷，

有故事
的人
077

不論遇上多少風風雨雨，對於自己而言，都是一種不幸中的幸運吧。

因為不幸的時代，是人決定的，因為我們總是相信，透過時代流轉與變化，不論是變好或變壞，等到有一天，所有的問題與所有痛苦都會消失的。

最後，我相信，幸運的時代，有一天一定會到來。

一一・「一一」

你的最後一部電影，開始於一場婚禮，結束於一場喪禮。開始於一個人的誕生，結束於一個人的死亡。看起來說得很多，說得很長（三小時的台灣電影並不多見），但是，說的全部都是人生。

很剛好的，當年你在拍攝《一一》的時候，那個有如小時候的你、那個對著世界有著各種問題的「洋洋」，我跟他同年紀，所以當我第一次看到這部電影的時候，我總認為這部電影就像你寫給他的信一樣，宛如要告訴他一個簡單卻又深刻的問題，「什麼是人生？」慢慢敘說，告訴他也像在告訴我。

當年看完《一一》之後，才發覺原來被人說是「台灣新電影起源」、你在濟南路二段的故居，其實就在我當時唸的學校附近。有一次非常好奇，走到那邊才發現那裡早就已經改建成網咖了，這是一件讓我有點失落的事情。但我想，這世間就是如此吧，雖然過去的事情已經消失，但做過的事情總是會留下足跡，最後，影響到一個你不會知道也不會認識的小男生。

當年討論如何創造新式台灣電影的地點，現在變成充滿電腦的所在，這很像回到你的原點，從電腦的系統與結構去發現電影的拍攝手法，也許這些新潮的電腦，會一點一滴地，將你當初腦力激盪構思電影的想法，從那裡當作起點散佈出來，就像《一一》這個名字一樣，橫放像一條線，像一條會不停延續下去的人生，但直看卻又成了另一個「個體」，一個從「一一」開始發展，最後變成「二」這樣的成長象徵。

雖然你的人生結束了，但是，你的想法還會繼續活在世間，因為這些想法還會不停延續下去，成長下去，直到影響到下一個「一一」，我想，這就是你的最後一部電影，想要告訴我們這簡單卻深刻的道理。

這輩子遇見過的所有人，所有快樂的事、悲傷的事、經歷過的回憶，讀過的故事，走過的路，流下的汗水與淚水，說過的每一個「Yes & No」，每一件事物都在影響著我們自己，累積的這些東西，會慢慢地改變外在，或是想法，最後，會變成現在的自己。

而我們唯一能做的，就是跟著這個流動，然後去相信這些，讓我們變成現在的自己的這一切。因為，這輩子經歷過的，全部的「一」，是過去，是現在，也是現在要做出決定的「未來」。

想辦法去將這一切全都連接在一起，是我們這輩子最深遠的功課。

盼在你離去的這些時間，你及我們在這輩子所遇見的經歷，無論是好事還是壞事，有朝一日，這一切都將是延續人生的累積，讓我們成長著，直至永遠。

直至「二二」。

直至「二」。

楊德昌

一九四七年出生，大學畢業於新竹國立交通大學控制工程系，後至美國佛羅里達大學唸電機工程碩士，畢業後至西雅圖華盛頓大學從事計算機微處理器與軟體設計師七年。一九八一年回到台灣發展電影事業，與侯孝賢同為台灣新電影的代表導演。

二〇〇七年因結腸癌在美國洛杉磯過世，享年五十九歲。

追逐夢想的人們

還沒開始

她把自己真實人生的過往，面對低潮的自我挫敗，透過蜷川實花的電影鏡頭，折射出來，那是一種讓人難以想像的勇氣，是反省，也是反思。

她十九歲演《一公升的眼淚》以可愛清純的形象大紅，接連唱了《太陽之歌》主題曲登上了公信榜單曲冠軍，如日中天時把名字「繪里香」改成「英龍華」，希望表現出不同面貌的自己，但卻在二十一歲登上《週刊文春》最討厭的女星排行冠軍，一連數年，結了婚又離了婚，在所有觀眾的心裡留下了「難搞」、「耍大牌」的印象之後，人氣大跌。

二十六歲時，被蜷川實花的慧眼找來演《惡女羅曼死》，把自己真實的「美麗臉孔」的人生恐怖化放大化極端化（雖然本來是要找更寫實的濱崎步來主演的），就此定下自己的女優之路，這是繞了一大圈？還是她拿自己的人生跟美貌，在跟整個社會價值觀豪賭？

而這是一件可怕的事情。

因為不管妳曾經擁有多麼美麗的外在，妳總會被後起的女孩們一步步逼到邊緣，她們的皮膚更白皙、眼睛更可愛、嘴唇更甜嫩，所有人的目光很快就會轉到她們身上。因為，美麗的女明星只不過是一種投射慾望的器具，他們高聲喊著「好漂亮」、「好性感」、「好想變得跟她一樣」，卻沒有人在意那張美麗臉孔底下的真實，這些慾望跟想像沒有人需要負責，妳失去了美麗跟原先擁有的人氣，就再也什麼都不是了。

蜷川實花這位頗負盛名的攝影師，長久以來手拿的那台照相機，不停照著這充滿慾望跟炫目的浮華東京，在自己特有的絢麗花朵背景之下，也許拍過很多這種空洞的美麗，她在一次次按下快門的那瞬間，心裡究竟想的是什麼？而在這個瞬間被攝入照相機，露出清純微笑的女孩，又究竟在想什麼？不甘心？痛苦被迫？驕傲自滿？

在圈子裡人人光鮮亮麗，但是剝下層層美麗妝容，卻若一無所有，只擔心

有故事
的人
085

底下粉絲們的離去，讓自己那完美無缺的世界瞬間崩壞，因為社會追求的美麗，是瘋狂的一瞬間，留下的空虛，才是深入心扉的痛苦。這樣的美麗，讓她得到關注，得到物質上所需的一切，但那樣的美麗，卻帶著點毀滅性的腐敗氣味，輕易得來的幸福，容易讓自己迷失，難以保持自我。

沒有人能決定。

就像《神隱少女》裡頭那個不會開口說話，但一直被身旁的環境影響著的「無臉男」一樣，不是壞，也不是邪惡，只是比一般人還更不懂世事，不懂得保有自我。因為太清澈，所以更容易混濁，運氣機緣帶著自己前進，遇見了什麼樣的人，發生了什麼樣的事，會變成什麼樣的自己，沒有人知道，也

最後，她把自己真實人生的過往、那閃耀鎂光燈下的自己，及面對低潮的自我挫敗，透過蜷川實花的電影鏡頭，折射出來，那是一種讓人難以想像的

勇氣，是反省，也是反思。

當年形象大壞的她，暫時中止了女優活動，卻用了自己的名字「ERIKA」

唱了一首自己填寫歌詞的歌曲〈Destination Nowhere〉，她唱出自己的迷惘告白，也唱出了自己渴望大步邁進的心聲：

「在靜謐無聲的沙漠之海中／獨自仰望佈滿星辰的天空／何處才是盡頭／我還可以走多遠呢」

那幾年之後，她好像又再度翻了個身，她能在時尚雜誌編輯部裡演惡女編輯，也能在富士月九裡演了形象有趣搞笑輕鬆的女配角，最後居然也能在慈善公益為主的連續劇裡，演了形象大好的清新角色。

當年形象大壞的她，並沒有決定停止自己的女優之路，我想，那是她深信自己真實的人生，一定還沒有開始。

澤尻英龍華

一九八六年出生，因為想見到偶像安室奈美惠，小學六年級進入演藝圈，二〇〇五年主演《一公升的眼淚》而受到大眾矚目。二〇〇六年主演《太陽之歌》，以戲裡角色身分發行首張單曲，成為該年度女藝人單曲銷售排行冠軍。二〇〇七年在主演的電影《塵封筆記本》記者會上，擺臭臉冷漠應對鏡頭，造成軒然大波，成為負面話題女王。

二〇一二年，主演蜷川實花執導的電影《惡女羅曼死》，獲得第三十六屆日本電影學院獎「優秀主演女優賞」。

他的「偶像」

八〇年代的風情、正欣欣向榮的日本，是他的青春，他寫出了心目中最好最完美的年代，總是閃閃發亮的舞台少女偶像們，那勇往直前勇敢追夢的動力。

在他執筆的晨間劇《小海女》的開始，是一個留著「聖子頭」的少女，焦急地坐上了剛開通的北鐵，離開了自己的故鄉，但沒有人開心地跟她告別，而她就這樣子，一個人孤獨地前往夢想的東京之都。鏡頭接著一轉，這個少女變成一個滿臉不悅、戴著墨鏡的中年媽媽，很不爽地提著一卡看起來挺沉重的行李箱，疾步地帶著一個女兒，回到了故鄉。

「在這二十四年間，她到底發生了什麼事情？」這個腳本家懸了十五週遲遲不肯鬆口，直到第十六週，他用了一封母親寫給女兒的送別信，才告訴你答案。

整齣戲的調性，同時也在這裡「急轉直下」，然後爆發。這個腳本家用他的天分跟才華，寫了十三年的劇本，而收視率總是低迷後，這一次在NHK的晨間劇一展長才，收視率節節高升，他終於讓所有觀眾看見他的本事。

他曾經寫過給主婦看的午間劇，寫過深夜時段的搞怪劇，也寫過由傑尼斯帥哥主演的趨勢商業劇，即便如此，在許多新聞一公佈「他的下一齣戲是晨間劇」的同時，各種懷疑的聲音從沒停過，「這不是開玩笑的吧？晨間劇可不能出現快速剪接跟各種倒敘手法耶！」「我不能相信總是在劇本大提『巨乳』的腳本家能寫老少咸宜的晨間劇。」但是NHK會不顧風險地找他來寫晨間劇，終歸還是看中他那擅寫「地方鄉鎮文化」的功力。

在寫完那沾染著少年暴戾氣息的池袋公園後，他寫了揮灑青春瘋狂的木更津棒球團、跪坐在淺草的小舞台上拿著一把紙扇就開始說落語的新宿黑道，以及在京都祇園跟著客人玩野球拳的藝妓。一路走來，中間有高有低，有受到大肆褒賞的作品，也有一文不值被人罵到臭頭的作品，但是這個腳本家，不曾改變自己，也沒想過改變自己，從「池袋」開始奔馳的腳步，似乎越跨

越大步，最終跨到了那被大地震傷害的土地，也是他的家鄉，東北。

在他開始寫那齣戲的半年前，NHK的製作人訓霸圭跟導演井上剛等人，帶著他到主要的拍攝地岩手縣久慈市，進行了三天兩夜的視察取材。導演井上剛說，當時他們到挖掘琥珀的坑道裡，閒聊詢問了在坑道裡的工作人員，得知他們是從一九八四年開始來到這裡工作，他突然想到：「如果這齣戲設定在一九八四年，似乎很有趣呢。」這一年是他的青澀國中青春期，是日本正風行偶像文化的黃金歲月，也是他開始迷戀這些可愛偶像的時光，他一邊用手機搜尋著網頁，一邊告訴身旁的導演：「一九八四年啊，小泉今日子正唱著這樣的歌呢！

那些偶像們。」

那是地方文化、那是懷舊復古，所有一切的一切，都在他那幾句話開始定型：「那些偶像們」。

在他的半自傳青春小說《你（穿著木屐）踩過天鵝屍體嗎？》，他不停地寫著，他最喜歡的偶像原田知世，剛拍完《穿越時空的少女》大紅的時日，

及後來直接被找來演八〇年代偶像轉型成實力派演員的藥師丸博子剛拍完《水手服與機關槍》也唱紅同名歌曲的時日。

八〇年代的風情、正欣欣向榮的日本，那樣的世界觀是他想描寫的，因為那些美麗少女在耀眼的舞台上滴落的汗水與淚水，正是他的青春。所以他把他的那段「偶像」青春，寫進了NHK電視台每天早上只會播十五分鐘，讓人一邊吃著早餐一邊看著的晨間劇裡。

兩年後，四月一號早上八點，當女主角能年玲奈在大友良英的配樂跳躍起來的同時，這齣戲開始了。一切始料未及的大紅，裡頭「じぇじぇ」這句話的熱度，反映了戲的轟動程度，因為有越來越多人把「じぇじぇ」當作口頭禪般掛在嘴邊，劇完結了之後，甚至出現了像「あまロス」這樣的名詞（「小海女失落症候群」），就像在告訴所有觀眾，這戲有種吸引人的魔力，一旦陷下去就很難爬起來。

那齣戲完結的三個月後，在眾所矚目的節目《紅白歌唱大賽》中，出現了

他在劇裡刻意不填滿的遺憾，透過穿梭虛擬與真實之間，一切在戲裡圓滿的、未圓滿的，都在真實的電視舞台上一一實現了，那個腳本家坐在舞台下，笑得比誰都還要大聲、還要高興。

因為在那一瞬間圓滿的，不只是那齣晨間劇裡的所有角色人生，還有他腦海裡那段不會被他遺忘的，舞台上她們滴落的汗水與淚水，那是他的青春、他的累積，也是他的人生。他不但寫出了讓受到東北地震打擊的居民們，勇往直前重新出發的動力，也寫出了那心目中最好最完美的年代，總是閃閃發亮、看似美麗清純帶點脆弱的舞台少女偶像們，那勇往直前勇敢追夢的動力。

這齣戲最後的鏡頭，是追逐著夢想的兩個少女在隧道跑著，最終跑到了燈塔旁停下腳步，對著大海用力揮舞著手臂。這次，這個腳本家的腳步跑到了東北的大海，但是他的腳步卻沒有因此停歇，因為他正透過自己的筆，寫著這段路途，不停地跑著、飛奔著。

宮藤官九郎

一九七〇年出生，本名宮藤俊一郎，就讀日本大學藝術學部放送學科中途退學，肄業後至知名劇場人松尾スズキ的「大人計畫」擔任演員及編劇。

一九九五年與劇團內的演員組成搖滾樂團「Group魂」。二〇〇〇年第一次執筆熱門時段連續劇《池袋西口公園》大受好評，二〇〇二年以電影《GO》（GO!大暴走）獲得第二十五回日本電影金像獎最佳劇本獎，也是有史以來獲得日劇學院賞最佳劇本獎的紀錄保持人（截至二〇一六年共得十次）。

二〇一三年，初次執筆ＮＨＫ晨間劇，作品為《あまちゃん》（小海女）。

挫折的養分

雖然現時現地大家都跑得比妳前面，但請一定要記住，不論是成功還是失敗，這些曾經支持過妳的、幫助過妳的，一定都會站在原地大聲地替妳加油。

天野秋小姐雅鑒：

我猜妳現在一定在納悶著「為什麼還要叫我小秋？」但我想這個時候的能年玲奈，才更應該當天野秋，因為這不光只是一齣戲的角色，而是妳真正的人生。

也許妳有發現，宮藤老師在寫《小海女》的三代偶像時，角色性格都跟名字是相反的。北三陸的海女領袖「夏婆婆」一點都不熱情、有時反而還會冷冷地趕自己的老公遠洋漁夫忠兵衛爺爺離開故鄉；因為追逐夢想而離鄉的「春子媽媽」（我想妳現在私下還是這麼叫她們吧？）一點也不溫柔，完全

就是熟年版不良少女；而妳，「天野秋」，一點都不多愁善感，總是大剌剌的勇往直前。

這是一個很玄妙的設計，現實生活的妳其實比較貼近「秋」這個性格，總是小小聲的、很緊張地上綜藝節目，但在自己的網誌又整個活過來了，有時會在上面寫一些自己的意見、自己的插畫。我不知道宮藤老師在寫劇本時，有沒有先了解妳的個性，因為天野秋跟能年玲奈，似乎有非常相似的地方、也有不太相同的地方。

不過我猜想著，妳知不知道自己作為《小海女》的主角，妳存在的戲分，都是宮藤老師先設想其他角色的挫折，再把所有挫折全都寫給妳來解決。妳是戲中所有角色的心結出口解答──媽媽沒能成為偶像的心結、鈴鹿弘美跟太卷沒能說出口的道歉、夏婆婆沒能跟女兒說的「謝謝」，戲裡所有未了結的過往，在與今日的交會之中，全都是因為有妳的存在，才有辦法延續下去。

換句話說，妳在《小海女》中是個非常討喜的存在，宮藤老師也在戲中直

言「主角才是最不會演戲的人」，我不知道妳看劇本讀到這句有沒有覺得很好笑？但是宮藤老師在妳身上下的苦心，我想並沒有少於其他重要角色。

妳，天野秋，可以說是他劇本生涯裡，寫得最好的一個角色。

如果妳有機會去看宮藤老師的《虎與龍》，妳會發現宮藤老師寫得最好的幾個劇本，都已經跟著古典落語一起傳達給觀眾了。而裡頭的主角小虎，藉由跟落語師父屯兵衛的相處、學會了笑、懂得父子之情，他不斷地在「黑道」與「落語」中尋找自己的一條路，但家庭的牽絆驅使他做出選擇。

「家庭的牽絆」，就是宮藤老師長年以來不停在提的一個主題，到了妳身上，在《小海女》時他終於把所有想寫的牽絆全都寫得完完整整、清清楚楚，因為不論是離開自己真正的故鄉東京，還是到了媽媽已經離開二十幾年的故鄉，妳能在幾個笑容之中融入周遭環境的氛圍，輕鬆化解了所有人在過去的恩怨。外婆與母親，外公與外婆，母親與父親，妳總是能用自己不經意的天真反應，讓他們了解「家庭」的重要。所以，妳可以說是成就了他長年

以來的願望、一個終於完整的角色，而妳就是他在《小海女》裡去解釋「家庭的牽絆」的最好角色。

有妳的存在，《小海女》才變成是他目前為止的代表作。

但是近日在妳身上發生了許多事情，經紀公司的合約問題讓妳無法再演戲，好像再也沒辦法回到舞台上，我想，可能在很多地方妳會希望「時間逆轉」，一切要是回到拍《小海女》的時候，那該有多好。

我不知道妳曉不曉得夏婆婆的真實人生？她二十三歲的時候，在她人生的第一部電影《日本春歌考》，雖然她在裡面只是演了一個小小的配角，卻在電影裡的合作，遇上這輩子跟她關係最深的男人，伊丹十三。

伊丹十三的爸爸是比非常有名的黑澤明導演還早一輩的伊丹萬作，但是他並不是一開始就直接走向電影導演之路。伊丹十三做過很多工作，像插畫家、作家啊，二十六歲走上演員之路，也因為他的長相就是很正統、很典型

的日本人臉孔，所以有許多導演都喜歡用他來演繹傳統日本人的角色，而宮本信子是他的第二任妻子。

等到他開始執導時，伊丹十三已經五十歲了，他不年輕、資歷豐富，比起許多新導演，伊丹十三更能得心應手。短短二十年的導演生涯，一共拍了十部電影。

中間除了兩部講述醫院故事的《大病人》跟改編自妹婿大江健三郎的《寂靜的生活》，不是由宮本信子主演之外（但也是配角），其他電影的主角全部都是宮本信子，這可以說是，他為宮本信子量身訂做、也可以說是他想藉宮本信子這個女性觀點，來諷刺日本的男權社會。

因為他的電影有著非常強烈的批判性，不管是批判日本文化、諷刺日本社會、看穿日本虛偽的一面，還是反映社會問題，都讓他有很大的爭議性，而作為他唯一的女主角，宮本信子以非常玲瓏的姿態，穿梭於這些議題裡。

但即使是這麼如魚得水的關係，在一九九七年之時，在妳四歲的時候，伊丹十三依舊毫不猶豫地從高樓跳下。

而傳言，伊丹十三的遺書共有四封，其中有一封寫著「對不起，日本最好的妻子、媽媽和演員」。

這一切我會將它視為「歷練」。

路途上，直至拍《小海女》遇到了妳。

夏婆婆在當時並沒有公開說他的自殺對她有什麼影響，但此後，夏婆婆就這樣消失在大銀幕上，連走進黑漆漆的電影院就會讓她想到老公、在電影院門口痛哭流涕。過了十年，她慢慢地走出這個痛苦、也重新回到拍攝電影的

「歷練」是一個演員最好的工具，不管是遇到好事的歷練、還是遇到壞事的歷練，都是讓妳成為一個好演員的養分。雖然現時現地大家都跑得比妳前面、現在比妳還要出名，但請妳一定要記住，不論妳是成功還是失敗，這些

曾經支持過妳的、幫助過妳的，一定都會站在原地大聲地替妳加油。我猜《小海女》的觀眾亦然、春子媽媽亦然、夏婆婆亦然、宮藤老師也是如此吧。

請妳鼓起勇氣去面對這終將成為「養分」的歷練吧。

祝一切順心。

能年玲奈

一九九三年出生，二〇〇六年成為雜誌模特兒，二〇一〇年起投入演員工作，二〇一三年在晨間劇《小海女》中飾演主角「天野秋」後知名度大增。二〇一五年因經紀公司的合約問題暫時停止演藝活動，二〇一六年改用藝名「のん」復出。復出後第一個作品為「電影旬報十佳」排名第一的動畫作品《謝謝你，在世界角落中找到我》的女主角配音。

三十分鐘、傳單、「努力」

她們三人之間，就像是匯聚了眾多銳利白光，最後折射出美麗七彩光芒的三稜鏡。用意志，用信念拼湊而成的三稜鏡。

在她們第一次從東京紅回自己的故鄉廣島開演唱會的時候，三人站在從小就憧憬著的舞台「廣島 Green Arena」上頭，總是會代表三人發言、綁著馬尾的女孩說著當年的往事，有一次她難得從東京回家，卻跟媽媽吵架了，於是草草分別。回程時她坐在回東京的新幹線，因為沿路都是山谷，列車必須穿過很多隧道，所以在路途間大約有三十分鐘手機是完全沒有收訊的，簡訊也發不出去，在那三十分鐘裡，只能盯著手機上頭不停轉動的「搜尋中」信號，盯著盯著，眼淚也像轉動的信號一樣停不下來，想著當年不紅的各種不順，感到非常不甘心。她說，在那一瞬間「自己變得非常真實，是一段能寫下最真實情感的時間」，她也非常喜歡這沒有信號的「三十分鐘」。

從廣島出發，坐上新幹線到了東京，穿上高跟鞋拿著麥克風，從無人知曉跳到眾所皆知，從不紅唱到爆紅，一路努力了十幾年，所有的時間，所有的心血，全部凝結在這寧靜的、自省的、短短的，「三十分鐘」。

在出道十五年的紀念演唱會上，綁著馬尾的女孩在武道館拿著麥克風又說，今天表演的〈彼氏募集中〉當年發行的時候，是下著大雪的寒冬。她們三個站在全廣島最大的電視牆下，那個螢幕每隔三十分鐘就會放一次〈彼氏募集中〉的廣告，她們一邊發著傳單一邊大聲地說著：「這個是我們！我們要在唱片行辦簽唱會！請大家來參加！」每天不停地發著傳單，三個人的媽媽也一起在寒冬中發著傳單，她心想「這下子簽唱會一定會有很多人來吧」，到了當天，卻只有兩個人。

回想將近十五年前的事情，她泛著淚水說著：「今天明明也沒有去發傳單，卻有這麼多人來，真的很幸福。」

如果不是想追尋因為《惡作劇之吻》而大紅的偶像團體SPEED，在那個九

〇年代日本偶像團體正盛行之時，毅然決然地想成為在舞台上美麗著的可愛偶像，那她們三個人是不是就不會在廣島演藝學校見面？在學校電梯裡問著「要不要加入我們」，然後從十一歲一路認識到現在十幾年，感情甚至比家人還要好，只要其中一個人開始說笑話，旁邊兩個人一定會笑得比其他人還要大聲的小學同學，變成現在三人時常在舞台上跳舞跳到髮型都散亂了，甚至可以說是日本首屈一指的女性團體？

說也奇怪，明明是以髮型就可以完全區分開來的三個女孩子，個性也完全不同，但她們就是能這樣子三個人團結一致，粉絲人數也從兩個人慢慢地累積起來，最後，連美國紐約與英國倫敦都有聽不懂日文，卻深愛著她們的支持者。

從廣島看著她們成長、跟隨她們的「水野老師」，是三個人的第一位觀眾，地下偶像時期默默無聞，她在身邊替她們打氣，她是如此的了解她們。到了現在，「水野老師」變成日本最受矚目的國際級舞蹈家「MIKIKO先生」，現今亞洲最紅的編舞家之一，但是無論如何，她永遠都會站在舞台

下，看著三個人在舞台上奮力地流著汗，盡全力表現出自己最好的一面，因為，她一切的準備，全都為了她們被舞台燈照得閃耀起來的這時刻。

MIKIKO先生訪談裡說：「Perfume是我人生的一部分。」年輕的她在廣島演藝學校成為舞蹈老師與三人相遇，還是小學生的三人一起告訴她想成為偶像的夢想，她認真聽了之後，便開始教導她們一切的起步。當時，沒有人認為這三個鄉下女生會紅，但是她下定決心，就算這三個執著又認真、遇到什麼困難都不放棄的女孩紅不起來，她也要一直教導她們跳舞的點點滴滴、教導她們如何在舞台上擺出更美麗的姿態，更甚是，如何做人的態度與品格。對三人而言，「水野老師」是她們這條迢迢路途中，站在背後推著她們前進的第一股力量，是有如孕育出三個成員，堅定且溫柔的母親。

AMUSE經紀公司的社長說：「妳們一定要好好努力下去啊。」因此她們三個人對著沒人看的停車場努力跳著舞、在拍賣魚市跟吼著競價大魚的大叔比賽音量、穿著百圓商店買來的紅色上衣就上台、在寒冬中穿著平口小可愛跟迷你裙在別人的背後一言不發地伴舞，即使如此也從不曾感到氣餒。

因為，她們總是深信，努力一定會有回報，總有一天一定會有人聽見我們的歌聲，看見我們的舞蹈，只是時日早晚而已。告訴自己：「我們都這麼努力了！所以不能讓故鄉的那些人失望！」

在日本漫長的少女偶像團體歷史之中，那些偶像組合總會有一個特別耀眼的Center人物特別紅，她會成為整個組合的金字招牌，但是她們三個人卻從來沒有想讓自己變成最耀眼的中心點，因為她們就是一個非常標準的三角形，互相扶持的三角形。

她們沒有一手催生出現今日本音樂產業的偶像奇蹟「AKB48」的作詞人秋元康，也沒有在當年紅遍全亞洲的「早安少女組。」的幕後推手金曲製作人淳君，但是，她們的背後擁有那些各式各樣的人們、推著她們前進，用舞蹈動作、編曲音樂、舞台視效、美術形象，畫出用她們三個人組成的一個「三角形」，這就是她們特別的部分——她們是每一位工作人員的工作成果，最後呈現出來的炫目效果。

她們三人之間，就像是匯聚了眾多銳利白光，最後折射出美麗七彩光芒的三稜鏡。

用意志，用信念拼湊而成的三稜鏡。

二○一六年，日本新年的第一天，留著短髮的女孩被八卦雜誌跟到與諧星マンボウやしろ出去吃飯的緋聞，她沒回應什麼，反而是やしろ在自己的廣播節目上說著兩個人是朋友關係。「她啊，畢竟是被邀請進Perfume的，所以絕對不造成其他兩人麻煩的心情非常強烈。」她的名字沒有「香」，卻取代了另一個有「香」的女孩，跟著她們一起離開故鄉，一起到了東京。

二○一六年，因為唱了同年度上映的《花牌情緣》電影版主題曲，所以跟她們三人一起錄廣播的女主角廣瀨玲在節目上說，她非常驚訝，因為每天都會見面一起工作一整天的三個人，居然連平常時刻（及少有的休假時間）也會用Line互相聊天，這甚至讓她感動到掉了幾滴淚。

她們說，在一起十幾年間，三個人從來沒有吵過架。很奇怪，這個偶像團體沒有競爭，沒有勾心鬥角，她們每次都是思考如何在不同的歌曲中表現出歌曲的特質與主題，讓三個人輪流站在中間的熱門位置（短髮是激烈帥氣的舞曲、長髮是有機械感及有標誌性的歌曲、馬尾是較突出歌詞的歌曲）。

二〇〇三年，AMUSE經紀公司辦了一個培育計畫「bee-hive」，找來許多還沒有主流出道的女性團體，共計十七位，這個計畫最有名的，是AMUSE在她們的宿舍其中的一個房間，設置了一個二十四小時的攝影機，粉絲們只要上網就能看到她們現在的動態，有時可以看到十四歲的三人，一起唱著歌、一起在那邊笑、有時哭泣、有時一起慶祝生日吃著蛋糕。兩年後，參與「bee-hive」計畫的十七位女孩相繼被解約，最終，只剩下她們三個人。

當年公司對著還沒成功的三人說：「還是去唸大學比較好吧，如果真的不紅的話還有後路。」所有人都很清楚，這條偶像之路要成功走下去，除了要面對現實的壓力、眾人的期待、年紀的增長，還有不停出現的競爭者，有太多太多因素決定了一切，當身處黑暗的谷底時，抬頭望著，越是想要追逐那

108

道光芒，就越令人感到氣餒。

所有的偶像歌曲，都在告訴他人要勇敢追夢，要勇敢去愛，要勇敢傾聽自己內心的聲音，要勇敢變成你想成為的樣貌，女孩們只需要往前看，看啊，成功就在「努力」後頭，美化過後的甜滋滋歌詞的副歌總會教導她們「內心要有愛」，而歌詞裡所有夢想故事的結局，一定都是成功的。但是，在那些歌裡，卻沒有告訴這些正努力追逐夢想的女孩們，在真實的偶像世界裡、在血淋淋的殘酷世界裡，到底要努力到什麼樣的程度，才能看見「成功」的一點點影子？然後再問著自己這個沒有人知道答案的問題：「到底還要流多少汗水與淚水，才能到達夢想的終點？」

在那些年裡，聽從公司指示的她們，留了這樣的一條後路，所以在學業與工作中努力咬牙撐著。但是，如果木村KAELA沒有在百貨公司聽到那首〈チョコレイト　ディスコ〉，沒有在自己的廣播節目不停地放著她們的歌，沒有將那首〈ポリリズム〉用在會放在全國電視台播出的環保廣告，進而扭轉她們的偶像命運，如果這些「沒有」都成真了，如果這些「機緣」都消失

了，那麼，是不是真的有一天，她們再怎麼努力也必須放棄，然後默默地回到廣島？

沒有人能決定一切，也許，這一切真的只能隨天意吧。

在每一次演唱會準備上台時，她們三個人都會圍成圓，把雙手相疊著互相打氣，喊完四次「加油！」之後，三人就像是要凝聚所有信念般，安靜不語，想著一切，想著汗水，想著過去，想著失敗，想著未來。

祈禱完，在旁邊默默看著一切的MIKIKO先生，最後總會說一句「Enjoy」，希望她們不要太緊張，提醒她們一定要在舞台上好好享受這種感覺，所以每一次在舞台上努力跳舞時，如果三個人有面對面的舞步時，她們還是會發自內心，就像是玩樂般的一起露出微笑；即使是已經練習跳過數百次、數千次的舞步，在每一個時機點，瞬間切換下一個動作的反應已經快到毫無缺點的舞步，這十幾年來，她們三人還是像老師說的，一定要「Enjoy」，「Enjoy」的精神從一站上舞台的開始，到每次演唱會完，都會喊出最後一句

110

「以上就是Perfume的表演！」結束，在這短短幾小時的表演過程中，她們深知，這不只是她們三人的夢想，那也是所有人的用心凝聚之後的成果，也是她們發自內心的祈願，最後淬鍊出來的結晶。

她們也很清楚，舞台底下喧鬧的歡呼聲，從零到有之間，從「兩個人」到現在難以估計的人數，從那真誠地面對自己的「三十分鐘」，到十幾年的現在，沒有僥倖，一切全憑決心。

她說：「明明沒有去發傳單卻有這麼多人。」是我們都會拿到那張雖然不起眼，卻沾滿了汗水與淚水，仔細一瞧，上頭寫著她們讓眾人深信的兩個字、名為「努力」的傳單。

Perfume（パフューム）

出身於日本廣島縣的女子流行電子音樂組合。二〇〇一年於廣島演藝學校組

成，二○○三年至東京發展，二○○五年主流出道，二○○七年歌手木村KAELA在自己的廣播節目上連續四週密集播放一系列歌曲，及同年NHK電視台邀請出演公益環保廣告，成為走紅的契機。

成員三人有各自的標誌性髮型，馬尾造型為西脇綾香（あ～ちゃん），及肩長髮造型為樫野有香（かしゆか），短髮造型為大本彩乃（のっち）。

灰

即使站在身擁光芒華麗的人旁邊，變成帶灰色的影子，他也能感受到燃燒的痛苦。當偶像們用魔法迷惑舞台下的粉絲們，是不是最終，連自己也迷失了？

曾經是日本男性偶像團體頂點「SMAP」的成員之一，中居正廣曾經說過一個道理，一個偶像組合的「真理」。

在偶像團體中，一定會有一至兩個是特別「華麗」，特別引人矚目的中心人物，公司會讓他們帶起那些較「普通」、可能外貌較不起眼的其他團員。

而這些較「華麗」的重點人物，不管是上節目、唱歌或是其他活動，一定都是站在最中間，他們一定會比那些較「普通」的其他團員還要快紅，還要早接主役的戲劇表演。但團體所有人的共同努力，才會決定所有人的走向，當連這些「普通」團員也開始紅透半邊天，這個團體才有辦法永續走下去。

有故事的人

113

在這段過程中，要遭受的挫敗跟失望，並不是每個人都能撐下去，也許那些「華麗」的人會選擇單飛、也許那些「普通」的人會選擇失意退出。

這是「偶像團體」中最殘酷，但也是真實不變的定理。

在傑尼斯團體裡，較紅的木村拓哉跟松本潤主演戲劇，當然不稀奇，但撐了十年，終於看到人氣不似「華麗」的人，像草彅剛跟相葉雅紀終於當上主角的那一刻，那才是團體組員們真正的勝利。

而他從一開始，就不受任何期待。

像是陪襯品一樣，團體永遠都隨著最亮麗的人打轉，即使大家總是說著「世界是公平的」，但是這句話再怎麼說出口，都不會改變華麗的人能得到的資源，總是比自己多、受到的矚目程度總是比自己高。現實總是殘酷的，就算再怎麼努力，在一次次的比較之下，長得比自己帥的人，就像是起跑點

114

到終點線的距離總是特別短，衝刺起來也特別輕鬆，而自己卻在不知不覺間就被排在最遠的起跑點。

團體紅了，粉絲們也只會說「那是×××的團體」，而那個×××，一定是最紅最有名氣的人，絕對不是自己，所以自己只不過是×××身旁的「搭檔」，連名字都不被人看在眼裡。所以在那段時間裡，能深深記住自己名字的粉絲，是自己少數能在這個沒什麼存在感的偶像團體、唯一能繼續努力下去的動力，是必須珍惜的寶物之一，即使最紅的人，早就不太在乎這一回事了。

華麗的人要單飛的時候，所有粉絲都很錯愕，包括自己，因為就算一直在他的身旁一起跳著舞唱著歌已經好幾年了，但這樣的情感與默契，對他而言到底算什麼？難道像這樣在舞台上一起辛苦流著汗，兩個人之間的相處沒有能讓他留下任何一絲留戀？他不知道，沒有人能挽留華麗的人的離開。

因為從一開始，華麗的人就是贏家，而自己早就已經輸了。

努力了這麼久，到底算什麼？就只是這個最能吸引粉絲的華麗人物要離開了，而自己卻被所有粉絲的可憐眼光，看得像是準備跌落地獄的倒楣鬼，難道在充滿光芒的人物的身旁生存著的奮鬥，這麼不受重視？難道自己的一切辛勞，就必須在一瞬間灰飛煙滅，最終被人輕視？

一次又一次被舞台光滲透全身的自己，在一瞬間好像懂得什麼了。

追逐成功這件事，從來就不會是齣熱血的連續劇，就像戲裡的角色總是努力地跑著，跑到了終點就是成功了，但是，劇情從來不會繼續下去，虛偽的攝影機也許會把頭轉向失敗的人，給可憐人幾個可以賺人熱淚的短暫鏡頭、裝得好像很在乎失敗人的悲慘，但只是一瞬間，不會留下些什麼。

就像跟在華麗的人身旁，這樣的成功，對他而言是虛假的，被光圍繞著，那樣的熱只是短短瞬間，連一點餘熱都消散了。

在一切冷卻下來的數年後，華麗的人越來越華麗，也越來越紅，而自己好不容易又重新起步，終於能在自己的位子，顯露出自己想要放射的光芒，不需要依靠他人，他開始寫小說，他是第一個在團體裡用文字敘述偶像、敘述自我的人，他擁有這樣的才華，而他的確也成功了。

因為他把所有的心情，所有的想法跟所有的痛苦，都在當年面臨解散時刻，用盡全身心的感觸寫進這本小說，一個名為《紅的告別式》（Pink and Gray）的故事。

他上綜藝節目時說著，有時候聽見別人說「現在變成四個人真是太好了」，他卻覺得絕對不是這樣的，他想：「這樣子不就否認了在六人時期的自己了嗎？」「要是沒有變成四人，難道就不會這麼努力了嗎？」

所以，他現在終於能體會到，當初離去的成員們的心情，想著：「他們可能經歷了超出我們想像的痛苦，才得到這樣的答案，會覺得他們替我們背負了包袱、看板。」

即使站在身擁光芒華麗的人旁邊，變成那個帶灰色的影子，他能感受到這樣的光芒，也能感受到這樣的痛苦，燃燒的痛苦。

在他的第一個故事裡，誰是「粉」？誰是「灰」？他不解釋。

因為紅與不紅、華麗與普通，在這之間，其實沒什麼差別，這樣的生存方式擁有著各種痛苦，在笑臉底下的情緒，是哭還是怒，底下的觀眾不會知道，沒有人能知道，一切只有自己知道。

華麗的人，所有的一舉一動都會放大，會變得容易感染給舞台底下的觀眾們，怒的時候粉絲們會一起生氣，哭的時候會粉絲們會一起哀傷，笑的時候粉絲們會一起瘋狂地笑。有一天會開始害怕，「為什麼我能擁有這種能控制成千上萬人的情緒的能力？」根本沒有人有資格擁有這種權力，因為舞台上的真與假，粉絲們分不出來，害怕最後會連自己也分不出來。

118

二〇一七年，在他的第一本小說在台灣出中文版時，出版社在簡介裡寫下這一句話：「在舞台世界的魔法與幻想迷惑」。當偶像們用魔法迷惑舞台下的粉絲們，是不是連自己也深深著迷著，最終，連自己也迷失了？

不起眼的普通灰色，一定比誰都還要清楚。

加藤成亮

一九八七年出生，一九九九年加入傑尼斯事務所，以偶像團體「NEWS」成員主流出道。二〇一一年將藝名由「加藤成亮」改為「加藤シゲアキ」，以第一部長篇小說《紅的告別式Pink and Gray》作為小說家出道。

看不見的淚水

她站在光芒後頭，努力讓自己也跟著閃耀起來，但再怎麼樣認真，再怎樣努力打拚，卻總亮不過前方的目標。

八〇年代曾經創造偶像團體風潮卻宣告失敗、二〇〇五年在唐吉訶德秋葉原店的八樓小劇場，重新開始起步自己的偶像事業的總製作人秋元康，擅操作各種風波，讓自己一手打造的偶像王國造成衝擊，進而增加人氣。他在自己旗下的偶像集團如日中天之時，玩了有如現實政府內閣改組般的「大組閣祭」，把所有人重新打亂，變換組合。

當時不知情的所有女孩，在知道這個消息後都非常驚恐，身為ＳＫＥ48隊長之一的她，非常認真地安慰著身旁的後輩們：「如果妳找到其他夢想，大家都會替妳加油，為妳送行。但如果妳還沒思考，就要好好想想現在身在ＳＫＥ的意義，希望每個人都要帶著夢想，好好努力下去。」

這段話被收錄在紀錄片《SKE48 偶像的眼淚》裡，說得堅強說得帥氣，但是，她忍了很久的淚水，卻在沒有其他隊友看到的情況下，在電梯門關上的那一瞬間，嘩嘩地流了下來。

其實她很害怕，比任何人都還要難過。

在秋元康創立的一系列偶像團體，特別知名的「握手會」活動裡，她總是非常認真地握著粉絲們的雙手，眼睛直視著你，非常專心地聽完你已經想了很久的讚美詞，然後很有誠意地回覆你。她很專心於這件事情，因為她知道每一位花了金錢排了很久的隊伍，最後才終於見到面的粉絲們，都是抱著非常期待的心情，她站在粉絲的立場，仔細思考仔細體諒後，非常重視這件事。

雖然跟 SKE48 另一個姓「松井」、也是少數被秋元康本人直接讚美過的偶像「珠理奈」齊名，但珠理奈年紀足足小了六歲，相比之下，成為偶像的起點是如此的早也是如此的好，因此待在珠理奈的身旁，壓力不是一般的

大。但是她還是默默地努力著，雖然她覺得「自己很自卑」，因為不擅說話，所以人緣很差，不太適合當偶像，就算她在最後一次參加總選舉裡，差一些就能超越另一個松井。

她擁有亮麗的偶像外貌，理當在這條路上走得平順，但看起來軟弱文靜，運動很差，跑步很慢，立定跳遠比小學生還不如，仰臥起坐做不起來。個性較為內向的她，喜好安靜看動漫，或是研究新幹線及鐵路（上節目講到「新幹線」時眼睛會閃閃發亮地熱血起來），卻為了SKE48著名的「激烈舞蹈」這個特點，近乎自殘式的表演，辛苦到連自己的腰都弄傷，這樣的努力拚搏，不單單只是為了成名，而是不讓觀眾失望、只是想要對得起自己的專業素養。

乃木坂46裡的後輩橋本奈奈未說，她平常總是那個安靜地在旁邊看著的人，但也是最常在關鍵時刻說出重點的人。團體裡的舞蹈老師說，她一上台總是有很好的表現力，極少失誤，就算失誤了，應變能力也非常好。也許是因為她太有自知之明，想著的每一步都是穩紮穩打，步步為營，努力讓這個

在ＡＫＢ48爆紅之後才誕生的姐妹團「ＳＫＥ48」慢慢步上軌道，雖然走在這條路上，一直到她選擇離開偶像這個身分時，沒有達到自己憧憬的目標，像ＡＫＢ48那樣子閃亮的偶像頂點。

因為ＡＫＢ48太過閃耀，她站在光芒後頭，努力讓自己也跟著閃耀起來，但再怎麼樣認真，再怎麼樣努力打拚，卻總亮不過前方的目標，所有努力的成果，都被那道光芒照得睜不開眼睛，我們在舞台前端，怎樣也看不見後方的她，看不見她被光芒照得閃耀起來的汗水與淚水。

她準備要離開這裡的時候，在廣播節目上說：「為了站在更多舞台上，得到更多經驗，為了離自己的夢想更近，現在我要朝著原本的夢想『演戲』的方向前進。」她選擇沒有站在華麗的舞台上，在眾人矚目的中心高聲說著「我要走了！」就這樣，讓人錯愕地消失在粉絲面前。

隨後，她在風格完全不同的四齣戲出現，其中最被人廣為流傳的，是她在深夜劇《尼采大師》裡，扮演一個有著各種誇張表演、暗戀主角的夜班護

士，秀出極致的醜怪表情，惡搞自己的偶像形象。有很多人因為這些足以讓人爆笑的表演，開始對她有深刻印象。這樣的表演模式，她磨了很久，在刻意誇張的表情底下，擁有一種深知自己形象的自知之明，是因為她每一次在鏡頭前表現出來的行為舉止，都是反覆深思、不停演練的最終成果展現，就像當時用生命與意志力，努力扮演好「偶像」這個角色。

認真做好自己的本分，在什麼樣的情況，就努力完成那時候的目標，就算沒辦法達到那樣的頂點也沒關係，至少努力過拚命過，讓自己不後悔，對自己來說，這樣子的結果，也許也是一種成功，一種讓自己繼續下一個夢想的動力，一種能支撐著自己繼續努力下去的人生理念。

在離開偶像這個身分之後，前方的炫目光芒不再籠罩著她，真正的目標清晰可見：「女演員」。這個會站在粉絲立場思考的女偶像，現在正不停累積著女演員該有的「歷練」，就像她不能一直被偶像這個身分約束住，她必須不停地扮演各種角色，因為，為了夢想，已經沒有什麼困難可以阻擋她，再怎樣艱辛的難關，她都繼續走下去，勇往直前。

不需要任何人在她前面替她發光發熱，不需要任何束縛在她身上綁手綁腳，她就是那道，最閃耀的光芒。

雖然沒有人看見她的淚水，但是，我們一定能看見，她的努力。

「如果找到其他夢想，大家都會替妳加油，為妳送行。」當年在紀錄片裡告訴後輩的這句話，我想，也許是她在說給自己聽，因為她知道自己背負很多人的期待，所以在其他人看不到的地方擦掉眼淚，然後，告訴自己一定可以達成夢想。

松井玲奈

一九九一年出生，二〇〇八年參加偶像團體SKE48的甄選合格，與同團的「松井珠里奈」成為SKE48最具知名度的代表性成員。二〇一五年從SKE48正式畢業，以女演員的身分活躍在日本藝能圈。

夢

他想創作出來的「夢」，是現代社會人的「壓力」，總是渴望逃離現實壓力的想法，一點一滴的在他的想像裡，用虛實交錯，似假似真的手法，表現給觀眾看。

在他的第一部動畫《藍色恐懼》裡頭，有場女主角被迫拍了強暴戲、象徵著「偶像之死」的場景，這段有幾個非常過火、直逼限制級的裸露色情鏡頭，有人問他：「這難道不會太超過嗎？」他沒有猶豫地回應：「老實說，我也覺得那太超過了，但既然要做，就要做到出乎常理，那才是我。」

關於自己的作品，他這麼說著：「所謂的動畫，就是要想像出真人電影做不出來的東西，那才是作為動畫的價值。」所以，他開始構思著，真實做不出來的「夢境」。

126

他的第一個夢，完全推翻原作竹內義和的故事，試圖將偶像美好承受後的幽夢，化作血腥、色情、痴狂的恐懼惡夢。第二個夢，將一個永生追逐真愛的女演員，隨著她人生中出現過的每一個角色，一個一個地拼湊成一個完整的、永垂不朽的「千年女優」。

第三個夢，是讓一群「不幸」的流浪漢，在平安夜的東京遇見了「幸運」的孩子，而發生一連串的巧合與幸運。第四個夢，是跟電視台合作，用一個暴力事件將一連串關於現實與虛構，成為似真似假的暴力象徵「球棒少年」的一擊，讓虛構出來的角色，承載著這社會分也分不清的想像與真實，及所有的不安妄想。

他的第五個夢，是直接從夢去解構所有人的夢，在那些虛幻的不真實裡，透過「盜夢偵探」變成永生自由的精靈，愉快地跳躍在夢境裡，來回穿梭。

他說，動畫不是電影，能被畫進分鏡的所有事物，沒有陰錯陽差的解釋，那必定都有其創作道理，每一個每一格，都是他的心血，即使在他過世之後

的好萊塢舞台上，他的想像卻不停地出現在那些登上世界舞台的奧斯卡電影裡頭，不停地將他的夢，用影像現實化，那些他努力解構人類的本質探究。

因為在夢裡，所有人都是自由的，它可以跳脫所有的限制，年齡、體能、時間、空間，不需任何力量，只要閉上眼，就在自己的大腦裡得到這種自由的快感，無邊無際，只要用「想像力」，就能虛構出那樣神奇的世界。

對他來說，這就跟創作動畫是一樣的，不需要服裝造型師，也不需要攝影師，只需要透過自己的沾水筆，一筆一筆畫出令人讚嘆的想像力，只要自己能夠創造出來的，畫得出來的，那麼就能變成動畫，在大銀幕上放映出來，最終讓觀眾進入他的世界，他的「夢」。

但是他想創作出來的「夢」，不是宮崎駿所作的「大自然」的溫柔夢，也不是新海誠的清新情愛夢，他更著重的是，現代社會人的「壓力」，總是渴望逃離現實壓力的想法，一點一滴的在他的想像裡，用虛實交錯，似假似真的手法，表現給觀眾看。

正如同有時為了紓壓，我們總是會痴迷著各種風光美好的事物，在《藍色恐懼》裡，他切開美好的偶像形象，在舞台上炫亮鎂光燈照下來的影子，竟是偶像內心的黑暗，是逐漸分不清楚自我與角色，模糊了真實與虛構之間的界線。他一直不停地在他的動畫，用許多的真實細節，植入這種危險想像，讓觀眾在虛實之間遊走，產生一種奇特的觀影經驗。

他的夢境就像一面鏡子，鏡裡的世界雖然是虛假的，卻與我們的現實很相似，但這面鏡子照出我們從未注意過的情緒，負面的「緊張」、「焦慮」，正面的「追逐夢想」、「渴求幸福」。

在他短短十數年的創作經歷中，雖然只有四部動畫長片，一部電視動畫及一個短短的動畫短片，但每一部動畫創造出來的世界，都足以衝擊我們貧瘠的想像力，豐富了我們的視野。

曾經被人當作日本動畫救世主的動畫導演庵野秀明說過「日本動畫再過五年就玩完」。數年後，我想著如果這個當年第二部作品，就跟宮崎駿共得獎

項的男人，至今還在執起自己的畫筆努力創作著自己構思出來的夢境，那麼日本動畫是不是不會有這令人悲觀的宣言？

他在自己去世後的隔天，網路上公開了他寫給所有人的「名為『再見』的遺書」，最後一句他寫道：「我要懷著對世上所有美好事物的謝意，放下我的筆了。我就先走一步了。」

我們迷戀著他的作品，其實也正代表著他造出的每一個夢境，都在告訴我們，屬於他的真實，讓我們深陷其中的，一個又一個驚奇又壯麗的想像。

我想，他所造出的每一個夢，就是他的美好事物吧。

緬懷，永生璀璨的他。

今敏

一九六三年出生，一九八一年就讀武藏野美術大學視覺傳達設計系，大學期間開始向雜誌投稿漫畫作品。一九九〇年擔任大友克洋的動畫電影《老人Z》美術、原畫和構圖，一九九五年擔任動畫電影《MEMORIES》第一段「她的回憶」（彼女の想いで）的編劇、美術和構圖，一九九七年推出第一部動畫導演作品《藍色恐懼》。

二〇一〇年，罹患胰臟癌而病逝，享年四十六歲。

比海還廣

她終於理解，「女優」這個職業的特別處，在於必須來回穿梭在各種時代、性格，讓各種想不到的靈魂附在身上，最後會構成自己的信念，成就自己的人生。

在讓她開始有些名氣的晨間劇《小海女》裡，她第一個鏡頭是，身處在偶像舞台的最下層以不良少女蹲姿登場，明明是偶像組合裡的隊長卻超沒精神地說著自己的偶像詞：「雖無大海（因為埼玉縣不靠海），夢想猶在，我是住在埼玉的偶像，沒有大海也充滿活力的入間詩織，今天也坐上了東武東上線，精力十足。」

在演《小海女》這場戲之前，她曾在兒童晨間節目當了兩年的三人副主持團體其中的一員，代表色是藍色但人氣最低迷的她（辦活動時舉藍色應援旗的人是最少的），兩年後就離開了這裡，她知道自己不適合當偶像。

如何成為成功的偶像，不是演戲演得最出色，或是歌聲唱得最美妙，而是一站上舞台就有吸引鎂光燈的獨特魅力，笑容、舉手投足都要成為舞台下粉絲們的目光焦點，這種像是天分般的才華，她很早就了解自己並沒有這種能在一瞬間吸引人的閃亮點。比起這些，她更能挖掘台下粉絲們的細微心情與細節，並一點一滴地融入自己的世界觀，這是她身為站在台上的明星，可愛外表之下的才華：「表演」。

在演《小海女》這場戲的後面幾集，腳本家宮藤官九郎寫了一個小起伏，劇情寫到在偶像經紀公司主辦的偶像選舉「國民投票」，她的角色跟主角天野秋，都是差一點就要在團體中被踢出去，不管是真實人生還是戲中角色，所有關於「偶像」、「人氣」、「大紅」、「低迷」、「退出」，這些複雜的感情，全都在她那一瞬間落寞的傳神神情。

那是真實，也是她深思熟慮後，想要確實地表現出來的情緒，是她力求精準的表演。

從她小學六年級就一直教導著她演戲的老師說：「這孩子到拍攝現場前，肯定思考了很多很多事情、想著『現在來這裡了怎麼辦？』就連絕對不會有問題的部分，也會不停地煩惱。」她拿到劇本之後，總是一邊打開電視，透過電視的聲響來測試自己的集中力，然後一直不停地翻著，一直反覆想著那些重要的鏡頭、重要的場景，「到底應該要怎麼做啊？」

剛滿二十歲時拍攝日劇《問題餐廳》的每一個夜晚，她總是輾轉難眠，每天到拍攝現場都是沒什麼精神，但攝影機一對到自己，又必須擺出「完全沒問題的姿態」說出台詞，其實她總是非常緊張，害怕背錯台詞，害怕哭不出來，害怕情緒不到位。

與她共演這齣戲的演員安田顯說：「這孩子真的很棒，但用一個不太好的形容詞來說，她是一個非常貪婪的人。」她的表演老師說：「這孩子最大的優點就是，她總是不停地在吸收別人的優點。」

吸收別人的優點，轉化成自己的養分，不論是在拍攝現場仔細觀察其他演

134

員的細節，還是記住每一次綜藝節目上觀眾會大笑的笑哏，在這個環境之下，努力塑造自己，認真學習，接受在鏡頭面前的教導，每一次在螢幕上曝光，都像是一場認真學習的課堂教學。

她總是一直不停地去試鏡各種電影、連續劇、廣告ＣＭ、舞台劇，就算沒被選上也沒有通知，傻傻地等，傻傻地想「說不定還有機會」，看著同期同年紀卻早就紅了的女優們，抱著一絲「說不定她們的工作排程實在排不開，所以剩下來的工作就會給我吧」、「我很有空的，我什麼都願意試」這種心態，一次又一次地努力著，一年又一年地努力著，就算總是會失敗，但是沒關係，「我還能再繼續試下去。」

不知道機會什麼時候來臨、什麼時候會紅，只能傻傻地一個一個去試，用力地伸手去抓住每個到眼前的、像「成功」的浮影，但張開手掌它卻破了，只能不氣餒地告訴自己：「這個不是，下一個一定就是了。」

機會來臨之時，必須毫不猶豫地緊握住，抓住了第一次機會，讓觀眾看到

培養已久的實力，就容易會有第二個、第三個機會，接連不斷，好似努力終於有一點點成果，終於可以讓自己更努力地邁進下一步，然後繼續成長。

在演宮藤官九郎爆紅全日本的晨間劇《小海女》偶像角色之後的數年，她還演活了坂元裕二的女性心聲《問題餐廳》的廚師角色，還有三谷幸喜的歷史大河劇《真田丸》戲分相當吃重的歷史人物，這些知名腳本家接連邀請她演出自己執筆的角色，讓她在表演這條路越踩越穩，而那些年累積而來的綜藝反應，也讓她不斷地上綜藝節目的主持活動。像這樣子不停在螢光幕上曝光學習的辛苦程度，已經是做到她這個年紀的女優巔峰了，這一切為了什麼？

十七歲的時候，她在《聽說桐島退社了》裡演活了一個校花旁的跟班角色，是她在表演這件事受到矚目的突破之一，她在殺青時一邊哭一邊說著：「我會努力成為一名出色的女優，然後再次被導演啟用。」

因為她終於理解，將自己化身成另一個完全不一樣的角色，不光只是唸出

對白，做出動作，而是透過年紀增長，經驗累積，吸收養分，慢慢構成自己的根本，透過這種緩慢的生活方式，才能堅定走在「女優」必須要走的那條路上。

「女優」這個職業的特別處，在於必須來回穿梭在各種時代、各種性格、讓各種想法都想不到的靈魂附在身上，最後，會構成自己的信念，成就自己的人生。

她越來越耀眼，但每一個機會都得來不易，即便是現在的工作已經滿到看不見休息的時程，但她始終還是感念著得來不易的機會，然後，仍舊細心地煩惱著每一個細節。而每一次的累積，每一個真誠的表情，都是她過去曾經迷惘過，現在毫不猶豫地「全力以赴」，也是渴望成就「女優」這份職業的專業精神。

當年，宮藤官九郎為她而寫的那句：「雖無大海，夢想猶在。」她的確沒有大海，但是她的夢想卻依舊存在，而且，還會越來越遠大。

松岡茉優

一九九五年出生，三歲時陪妹妹去經紀公司面試時，被面試者問：「姐姐也來試試如何？」因而進入藝能界，二〇〇七年憑戲劇《考試之神》出道，二〇〇八年至二〇一〇年在兒童晨間綜藝節目《おはスタ》擔任常規成員，演出二〇一二年的電影《聽說桐島退社了》及二〇一三年的NHK晨間劇《小海女》後，開始以「女演員」身分受到矚目。

退休

過了數十年後的現在，當他面對一次又一次「為什麼要回來繼續做動畫」的問題，他只會說：「因為我沒有時間了。」

老人要退休了。

這不是他第一次告訴大眾，他要離開日本動畫產業的第一線位置。這個喜歡畫畫的老人像放羊的孩子，每次大聲說著可信度越來越低的那句話「我不幹了」，但是，過了幾個月後，又會改口「我現在在構思新作了啦」。

但是，在二○一三年畫完《風起》之後，他前所未有地認真宣佈引退，隔了三年選擇再度復出，有很多人認為，這位老人是因為看到在二○一六年掀起熱潮的動畫《你的名字。》票房紀錄，快要超越自己在《神隱少女》創下的紀錄，所以才決心復出。

有故事的人

139

但是，這位年輕的動畫導演新海誠卻在訪談裡說：「我最不希望他看到這部動畫，因為，他會看出這部動畫裡的全部缺點。」

對新海誠而言，老人是宛若老師般的存在，他知道，老人一路走來是如此的嚴苛，督促自己或督促別人，在長期伙伴鈴木敏夫為了他與一起打拚出動畫電影市場的高畑勳，有個能安心創作的工作室裡，在共同創造的「吉卜力」的二十幾部長篇動畫裡，總是認真地去面對自己的「心」，這一路走來都是如此。

日復一日，貫徹自己的動畫夢。

老人的習慣是，坐在凌亂的書桌前，執起畫筆、拿著碼表，叼著一根不會點燃的菸。總是默默苦思著，要如何把腦海中的故事轉成一幕幕呈現給觀眾看的「分鏡圖繪本」，想著「這個鏡頭應該花多少秒？」然後，動筆畫出來。

而那根菸，要等到他結束集中精神後，才會放鬆地點燃。

他反戰，卻迷戀軍武機械（取向較成熟的動畫《紅豬》跟《風起》的主題都是飛機）。他喜歡自然，愛好森林，如果可以的話，他希望在東京買下一塊地，然後任憑它自然生長百年，渴望它成為都市中的自然綠洲，為了這些，他一直不斷地在他的動畫置入這些想法、這些感情。

會構思出翱翔在「風之谷」的滑翔翼，與擁有巨樹的「天空之城」拉普達飛上天的那一瞬間，是因為他相信，大地會重生。寫給都市孩子們去森林中的大樹找「トトロ」的故事，是他相信自然的力量會讓孩子更強壯。

就算恢復魔法、找回自己飛翔掃把的魔女，他依舊讓她身旁的黑貓「吉吉」一句話都不說，是因為他覺得「牠只會說『沒有我妳果然不行』這種話」太無趣了，「有時候無語比什麼都重要」，他相信沉默的力量，會讓人成長。

而手臂被詛咒的阿席達卡，在看見象徵「自然」的山獸神倒下的那瞬間，一切回歸大地，在久石讓的鋼琴配樂裡，娓娓道出他一生的最大心願，「人與自然的和平共處」。

他讓一個雙眼無神的都市女孩，去經歷了一場東方版的愛麗絲夢遊仙境，讓她了解要活在這世上必須咬著牙奮力地，為了什麼努力著，透過這種方式去告訴這些孩子「這樣妳才有生為人的價值」，雖然沒人知道，但她卻終於擁有了比誰都更堅定的「力量」，頭也不回地，就離開了這段旅程。

當木村拓哉配音的「霍爾」對著白頭的蘇菲，說出「我愛妳」的那瞬間，及天海祐希配音的「海洋之母」，溫柔地對著波妞說出「妳會好好地陪在宗介身旁嗎？」的時候，那是他在對著成人與兒童觀眾，輕輕地展露他的溫柔。

當他第一次在大銀幕上，看著菜穗子對著堀越二郎說著「親愛的，你要活下去」，配音的庵野秀明那堅定卻溫柔的「嗯！」回應了化成風的菜穗子的那瞬間，他哭了，這是他第一次被自己的創作感動。

他一直不停地替人們創作，腦裡的靈感不停，手裡的畫筆也停不下來。

後來成為日本最有名的動畫導演之一的庵野秀明說，還在大阪藝術大學唸書的時候，聽見他的吉卜力工作室在招募繪圖人員，想試試自己實力的庵野秀明，就決定去應徵試試看。第一次見到這位當時還很年輕、仍在創作第二部動畫長片的動畫師，他一邊作畫一邊盤腿坐在旋轉椅上，他轉過頭來的第一句話就問：「你什麼時候可以開始？」庵野不安地回答：「啊，我現在還在大阪唸書⋯⋯」「什麼，你不能明天就開始？」他有些疑惑地問著。

這樣的投入，這樣的急躁，讓他留下了非常深刻的印象。

過了數十年後的現在，當他面對一次又一次「為什麼要回來繼續做動畫」的問題，他只會說：「因為我沒有時間了。」

一個總是說著自己沒有時間，卻總是在心裡唸著「退休」這件事，將一生都奉獻給動畫的老人，知道想做的事情遠遠超過自己的極限，看著跟隨自己

同行的伙伴們一個一個地老去，一個一個地離開，而且他也清楚，當他嚥下最後一口氣時，手中可能還會緊握著那枝會繪出靈魂的畫筆。

「我想，在工作中死去，也好過在無所事事中斷氣。」他堅定地說著。

路無盡，夢仍在。

宮崎駿

一九四一年出生，父親為家族經營的「宮崎航空興學」的職員。一九五八年因日本第一部彩色動畫電影《白蛇傳》對動畫產生興趣，學習院大學政治經濟系畢業後，一九六三年加入「東映動畫公司」，開始從事動畫師的工作。

一九八五年，工作伙伴鈴木敏夫在德間書店出資幫助下，成立動畫「吉卜力工作室」，創作不輟。二〇〇二年以《神隱少女》拿下奧斯卡金像獎最佳動畫片及柏林影展金熊獎。

有缺陷的人們

角色的「真實」

我們是在這樣虛構的故事裡找到自己，即使你們跟真實世界的我們一樣，充滿缺點，那才是真實，那才是最完美、最特別的角色。

致津崎平匡：

雖然也不是第一次寫信了，但當心裡浮起「不如寫封信給你」的念頭時，卻一直不停琢磨著第一句到底該怎麼寫，考慮了很久很久。我知道你不會看到這封信（重點當然是你沒有實體，星野源不能代表你），但會選擇以這種形式寫給你，是因為我看到這齣戲的第八集，我真的覺得，你跟我實在太像了，不，也許是該說，這原著漫畫或者是用文字把你立體化的腳本家野木亞紀子，創造了一個像我這樣的男生，所以我能夠理解你在面對每一個選擇底下，最彆扭的自己。

那種面對女孩子有點不知所措、不斷在胡思亂想的感覺，總讓我彷彿在你身上看到自己的影子。但我卻沒有你這麼屬害，像星野源那樣笑起來這麼可愛，在自己規劃的公寓裡，每一個細節都非常有品味（不過這是劇組的用心吧），住在裡面，堅持著自己的想法，安靜地生活著。

雖然我的年紀比你小了很多，但每次一想到你的個性，都會讓我想起以前在學校學的程式語言「COBOL」，那是一個很老很舊的程式語言（我想身為IT工程師的你應該知道吧），容易閱讀但寫起來非常繁雜，每一句程式碼都像是一個跳板，跳到另一個自己創造出來的程式子句，那就像是你想出的一條條「原則」，然後這些為數眾多的原則，會構成一個你的龐大程式世界。

我想，你就是像那樣子，倚靠著這些規矩，活在自己的世界裡吧。

一個原本跟你毫無關係的女孩實栗，先是跟你說：「你可以成為我的戀人嗎？」你第一反應當然是緊張害怕；接著她再說：「禮拜二我們來練習擁抱吧。」你那樣的遲疑跟不安心；一直持續到了你們一起出去旅行，在最後一

刻，你突然做出跟你平常完全不相符的事情來，你跟平常一樣，很緊張想著：「她會不會生氣？」

你總是習慣一個人默默想著自己的事情，猜測著她的心思，是一場勝算很低的賭局，但她每一次的賭注，卻是把自己的全部放到桌上。

明明就差一步了，最好的結局就能開始，但你總是錯過，原因很簡單，你沒有信心。她在簡訊裡寫下「永遠」，難道你真的相信，你們這樣的關係會持續一輩子嗎？

她讓你充滿「原則」的世界不一樣了，那樣堅持不改變的自己，到底還算什麼？所以，你知道逃避的她在何處，所以，你選擇主動打了一通電話給她，只為一件事，「改變自己」。

大約是前陣子，認識了十年的同班朋友說，她決定明年就要結婚了。我一直不停地在想，我們不是才剛畢業沒幾年嗎？我就這樣子看著她，從一個穿

148

著制服的女生，變成要背負對方人生的妻子。我一直很不敢相信，但這樣的改變，也一步一步滲透到我的人生裡。

而所謂人生，不都是像這樣一次次的改變刺激，滲透到你裡面，讓你自己去思考：「在這個當下，我到底要不要改變？」

你說，與外表有著不同性別的沼田先生「他就是他」，每個人明明不喜歡被貼標籤，但我們活在世上卻還是需要它。所以，你看著總是那樣努力的實栗，還是給她貼上「家政婦」標籤，所以你不吃她臨走前用心煮的料理，一個人坐在當時你們兩個互相擁抱的地點，安靜地吃著自己去買的飯糰。但當你跟同事風見，一起坐上實栗的阿姨百合的車子時，聽完難得述說內心感受的風見的故事後，你卻改變了。

他說：「對方完全不考慮我的感受，看著這樣的她，我到底要說什麼？」

但是一邊開著我的百合，依舊一臉帥氣地開著車，走在自己的道路上，對她來說，各種歧視早就已經不再是問題，她只想真誠面對自己的心。風見跟百

合，剛好是兩種選擇。

面對自己的「真誠」，跟堅持自己的「原則」，二選一。

當然是難題，但我想，改變永遠都是從這裡開始的吧。

不知道為什麼，最後選擇打了那通電話的你，讓我有些感動起來，可能是我在你身上也看到了一些，為了「改變」這件事，踏出第一步的那種勇氣吧。

接下來，你還需要繼續努力下去，不論是那本腳本書裡不再寫出你的世界，或者是電視螢幕已經播出你的最終結局，但我想，你的人生、你的原則、你的改變，一定會留在某些人心裡的。

一定會的。

致森山實栗：

可能像我這樣的男生從螢幕看著妳時，會有一種奇怪的感覺，因為妳跟我所了解的一些女孩子非常相像，而我也能從妳身上找到一些我自己的影子吧。所以我想，創造妳的漫畫家海野綱彌，或是把妳的形象描述得更立體化的腳本家野木亞紀子，或多或少，也許是將自己的一部分，投射到妳身上。

新垣結衣說，妳是她開始拍戲以來，少數接到像妳一樣這麼聰明的角色卻這麼真實，因為相較於去年野木亞紀子寫給她的《掟上今日子的備忘錄》裡遊刃有餘的偵探角色，我想，妳對新垣結衣來說，也許真的很真實。

總是安靜地隱藏自己的小秘密，適當地露出可愛微笑（這對新垣結衣來說算是她最擅長的手段吧），心裡想些什麼總是不會輕易說出口，有點神秘，這一點來說，不管是實栗這個虛構角色，還是新垣結衣這個真實人物，妳們都是這樣子的女孩子。

妳們當然是想要對人好、想要對人溫柔，但這樣的想法一浮出，總會不自覺地把自己擺在比對方高的地位，自己原本那些自卑的部分，想逃避的一切，彷彿會隨著這樣的想法暫時消失，不論是工作的不順遂，還是愛情上的種種衝突。但那樣一時的逃避，當然不是能解決一切的方法，問題一樣存在，總有一天妳還是要去面對問題。

實栗妳面對一切總是充滿熱忱，每一次跟平匡提出的要求都是自己先熱血起來，不停地解釋一切，成為戀人、星期二擁抱都是如此，總是要把自己最好的那面表現給他看，希望他能理解自己用心的部分。但是，妳那樣的用心，卻是花了很長很久的精力去維持的，總有一天妳最真實、不完美的一面——雖然妳會感到非常不甘心——還是會在他的面前表現出來。

我總想，兩人之間，除了命中注定般的喜歡上對方的優點，更重要的是，要怎麼去接受對方的缺點。

也許，他會為了妳而努力改變，然後越變越好，但妳或許卻沒有辦法為了

152

他改變，因為妳就是這樣的人，想著這種的事情做著這樣的選擇，最後變成了現在這個，他喜歡上妳的樣貌、妳的人生。

所以，他唯一能做的選擇，就是能不能「包容」妳身上的所有缺點，然後真正完全喜歡妳的一切。

我想，平匡一定是深知了這點，才會說：「我早就知道妳很特別了」吧。

時至今日，這齣戲完結，新垣結衣脫離妳這個角色，有很多人開始迷上了妳這個故事，也迷上了妳的人生。我想，如果妳的存在，能給那些跟妳相像的女孩們一點點力量，一點點信心，也許這就是，用文字把妳更加立體化的野木亞紀子跟用外型表演把妳具體化的新垣結衣，能給她們最好最好的禮物了。

因為我們是在這樣虛構的故事裡找到自己，看著妳一步步地成長，變成更好的角色，即使妳跟真實世界的我們一樣，充滿缺點，該難過的時候會痛哭，該生氣的時候會咬牙切齒，那才是真實，那才是最完美、最特別的角色。

謝謝妳。

百合ちゃん：

在我開始寫這封信之前，我算了算日子，雖然距離《月薪嬌妻》最後一集的播出已經過了好一陣子，但我想妳應該不曉得，這個距離妳有點遙遠，妳小時候有待過一陣子的國家，應該是全世界最快又再一次在電視上看到妳的地方吧（台灣電視台很喜歡這齣戲，剛與日本同步播完馬上就重播了），這可能是妳始料未及的。不過像這樣敲著鍵盤，不知道為什麼，妳驚訝的表情很容易就會在腦海浮現出來了呢。

不過這一次，妳也讓很多人驚訝了，因為身為可以自己決定要不要接戲的一人經紀公司社長（除去妹妹客串性質居多的工作），妳很多時候都是演了嚴肅苦情的角色，反倒是這一次跟新垣結衣的共演，完全擺脫了這種感覺。我想，妳會決定接下這個「百合」，除了實栗叫妳的暱名，讓妳想到小時候的自己，還有妳在讀著海野綱彌的漫畫，或者是在翻著野木亞紀子寫給妳的

154

劇本裡，妳是真的在這個角色裡，看見了自己吧。

百合跟妳一樣，家裡的妹妹在適當的年紀就結婚了，然後生下了女兒（我很好奇，百合子妳在劇裡這樣開心揉著新垣結衣的頭，是不是在現實生活也是這樣對待自己的兩個外甥女的呢）。我想，石田光結婚的時候，妳身旁的人應該有嚇一跳，「為什麼姐姐沒結婚而妹妹卻比較早結婚呢？」對於覺得「結婚就是幸福」的人們，這樣的問句，這樣的比較，圍聚在妳的身邊，可能都覺得厭煩了。

「到底為什麼不結婚？」也許在妳的心裡可能有著一個不會告訴別人的答案（雖然妳的好友天海祐希說「一定是因為養了很多小貓小狗的關係」，很像是正確解答），不過我想，每個人都有自己的生活方式，夫妻之間的相處有著這樣的樂趣，一個人開心地生活也有著那樣的樂趣，這兩種選擇之間不便之處，妳一定也早就明白，然後做出平衡。

前陣子，妳跟天海祐希在主持特別節目《スナックあけぼの橋》時，跟天

有故事的人

155

海祐希很熟、總是能說出中肯評論的松子DELUXE說：「妳就算變成了歐巴桑，也絕對會維持女人自覺。」妳一聽見就笑到說不出話來。我想，她真的一語說中妳的內心，因為像那樣子保持一顆純真的「少女心」，不論是從高中生變成老太太，永遠都是妳的根本。

我不知道當妳用「百合」這個身分，唸出野木老師為妳而寫的各種台詞，妳是不是會覺得這些話語，真的觸及到自己的心裡？像妳告訴風見妳是為了給予人們勇氣，所以下定決心要「帥氣地活著」，或者是堅定地告訴年輕女孩「妳現在覺得毫無價值而拋棄的事物，正是妳在奔向的未來哦，自己會成為自己覺得可笑的樣子，這難道不可悲嗎？」關於年齡歧視的一段話，這樣的每字每句，透過像妳百合子或是「百合」的身分說來，非常有說服力。

雖然在這短短十一集裡，野木老師為百合寫了「她找到值得追求的男性所以決定放心去愛」這樣的結局，但在真實世界裡，卻沒有這樣的機緣讓妳決心去改變。我想妳應該也明白，這樣的安排雖然是她寫給觀眾的交代劇情，傳遞她想告訴觀眾的想法，但更深一步地想，這也許是她能給妳最好的祝福。

這齣戲的完結，代表百合這個角色會消逝在觀眾眼前，但是，我們都知道，百合ちゃん永遠會那樣帥氣地活著，永遠會勇敢去追求著，自己想要的幸福。

因為，我們看著螢幕中的妳，妳知道寂寞，也知道快樂、了解堅強；懂得哭泣，卻也能笑著。

我想，那就是百合，也是百合子。

妳也是這麼認為吧。

《月薪嬌妻》（逃げるは恥だが役に立つ）

漫畫家海野綱彌在二〇一三年開始連載的少女漫畫，在二〇一五年獲得第

三十九回講談社漫畫賞少女漫畫類大獎，故事主旨為「契約結婚」，二○一六年改編為電視劇，播映時在日本及台灣造成一股「戀舞」風潮。新垣結衣、星野源及石田百合子憑此劇在第九十一回日劇學院賞，獲得最佳主演女優賞、最佳助演男優賞及最佳助演女優賞。

有缺陷的人們

就算沒有成功也沒有關係，沒有人在意也沒有關係，只要有人能停下腳步，看到你的「細節」之下的努力，這一切就足以完成了。

雀總是笑著。

因為，笑容可以隱藏所有秘密。

在哪都能沉沉睡著的表情是笑著的，一個人在馬路旁拉著沒什麼人在聽的大提琴是笑著的，喝著三角形的咖啡牛奶是笑著的，隱藏著秘密時是笑著的，就連眼眶忍著淚水，不讓它流下時，也是笑著的。

說謊好像總是很容易呢，仔細觀察對方的反應，在他的面前一瞬間將秘密藏起來，這樣就好像告訴他「這是我的秘密哦你看到了嗎」，卻又一臉壞心

地盯著他，看著被騙的人有點傻的表情，於是，她又笑了。

這是她的謊言，這是她的笑容。

她一邊笑著一邊聽著，「妳能不能上唇不碰下唇，連說五次『天氣預報』呢？」但是天氣預報這詞本來就不會碰到，這是有趣的障眼法，也是有趣的謊言，就像拔起藏在桌底下偷偷錄著音的錄音筆時，要用力地咳著嗽把它收進自己的口袋裡，是自己最擅長的事情呢。

知道吃了他買的果凍，嗯，「那個不是你買的吧」。不小心把他的內褲丟到壁爐，嗯，那就把它燒得乾乾淨淨吧。跟他保持了「一個寶特瓶」的親密距離之後，嗯，「Wi-Fi連不上去呢」。

但是，小時候說過的謊言，被人拆穿後，不知道為什麼只能拿現在的笑容來掩蓋呢？明明爸爸做了很多錯事，也說過很多謊，為什麼生了病之後，現在就非得要原諒他呢？明明媽媽沒有做錯事，也沒說謊，現在卻只能待在只

有我才知道的置物櫃裡呢？

這些不說出口的話，只能放在充滿笑容的謊言底下，因為說出口了，也沒有人會懂，說謊的人是沒有資格要求其他人原諒，只有遇見了自己想珍惜的人的時候，一點一點地，把自己的謊言用眼眶裡的淚水洗掉，笑著告訴她。

真紀聽完她的話後，兩個人一起大口大口吃著看起來很好吃的豬排飯，眼裡也含著淚水，告訴她：「曾經一面哭著一面吃著飯的人，到哪都能堅強活下去的。」於是，她又笑了。

不用說謊，甚至不用開口，她緊握著那把最懂她、守護著她的大提琴，拉著巴哈的大提琴獨奏G大調第一組曲第一樂章「前奏曲」時，美麗的聲音拉到一半突然拉不下去，她親了一會手中的它，告訴聽眾：「不好意思，請讓我重來一次。」一瞬間，最後拉出了加斯帕・卡薩多的大提琴獨奏曲第一樂章「幻想前奏曲」。

有故事
的人

她知道，人生不能重來，說過的謊不能收回，但是我還能再重來一次嗎？

我還能選擇相信這個世界嗎？

四重奏中的大提琴不開口，卻告訴了她，真正的答案。

*

家森是個麻煩又矛盾的男人。

他很會說有著很多意義的「潛台詞」，卻會在不對的時機點說出過分的話導致離婚。與別人的衣服撞了衫會說一句「喂！不要穿訊息量太大的衣服啊」，但卻穿了「ultra soul」內褲去找對自己有好感的女孩。他就是這樣麻煩的男人，連倒垃圾這樣的一個小動作，也非得跟小雀一起用著各種理由去推拖。

他知道嗎？他自己當然知道。

聽著前妻茶馬子說：「二十多歲男人的夢想閃閃發光，到了三十多歲還在作夢只會黯淡無光。」他沒有反應，無法反駁，到了這個年紀還在追夢，真的很傻也很麻煩。

選擇這樣去追夢，是因為那張當年沒去換到足以改變人生的彩券嗎？還是不想放棄那個因為看到電影裡的倉鼠也死了，而跟自己在一起的茶馬子嗎？

他明明說著「妻子是食人魚，結婚是人間地獄」，總是這樣有口無心地說出這種直白的話，那麼看見茶馬子的瞬間，為什麼又要改口說著「妳是我能實現夢想的七龍珠哦」？也告訴四重奏其他三人「要不然我退出好了」，明明就踏在追逐夢想的道路上，但為什麼卻又心念著那個冬天總是穿著拖鞋、遞蛋糕盒給她也會弄得一塌糊塗的女人能給他的「婚姻」？

他的問題太多，規矩太多，他知道的太多，也懂得太透澈。知道孩子已經

長大到喝水時再也不需要他去扶，知道孩子透過前妻的教導之下明白了體諒別人，加了自己不想要加的醬料。在第一集的開頭他明明碎唸了別府一番，但聽見孩子的想法後卻遲疑了很久，知道那樣的尊重，不是自己這個爸爸教導給他的，而自己居然連孩子都不如，因為他知道，茶馬子是個好媽媽，但是這個因夢想逐漸黯淡無光的男人，不是個好爸爸。

他很懂茶馬子，聽著有著奇怪節奏感的敲門聲就能知道她來了，但茶馬子卻又比誰都更了解他。

茶馬子嘴上說著他的壞話，說著追夢很傻，但在與他離婚後找的小說家男友，不也是一個固執地追逐夢想的文藝型男性嗎（雖然很沒有骨氣地放棄了）？她在這些男人的眼裡看到他們的「理想」，卻比他們還要懂「現實」，雖然被人鄙視用錢打發，在打完一巴掌後還是要把錢收下來。

因為，她不能這樣子像這些男人擁有夢想，明明比誰都還要更喜歡他們那閃閃發亮的樣子，卻只能在他將中提琴親手砸下準備終結夢想時，告訴他：

「現在這樣的你就很好了。」

茶馬子知道，他不能沒有音樂，因為自己會被這個努力追夢的男人深深吸引，就是她之所以選擇離開這個追夢的男人的原因，所以，自己只能選擇讓他繼續握著中提琴，讓他鬆開她與孩子的手。

他知道嗎？他自己當然知道。

知道沒有為了夢想準備拋下一切的自己，前妻跟孩子才有辦法過得好，最後，他的問題問著自己：「真的能下定決心放棄音樂嗎？」

他看著他們離去的背影，一個人安靜地哭了起來。

真紀說：「夫妻，就是可以分離的家人。」

他明明知道的，卻還是忍不住。

＊

愛麗絲閉上眼，墜落在這個充滿雪的輕井澤仙境。

她的笑容沒有笑意，她好像不曾哭過，沒有憤怒。彷彿不相信任何事物，所有手段的結果都是利益（沒有人知道她到底為什麼這麼需要錢，因為她窮到跟家森在大雪中去找猴子的時候，都還是穿著那件感覺不厚的黃舊外套），所有行動都是前進，努力到達比什麼都還要真實的現實社會。

她做過很多工作，當過地下偶像，知道怎麼用笑容取寵，知道怎麼變成動物來討人歡心。在沒有人看見的情況下，入R檔踩油門可以比誰都還要熟練。被發現做了壞事後，還能不顧眼光親切地抱著認識的每個人說「最喜歡你了」。

別人叫她惡女，她不在乎。她安靜觀察一切，她知道什麼時候該進攻，什麼時候該咄咄逼人。她神秘，不相信這個世界需要愛，有感情才是麻煩，有

166

愛才會引來殺意，所有人都活在謊言裡，所以，就活在這個眼睛沒有笑的奇幻世界就好。

要離開這個輕井澤仙境的時候，她「啊」了一聲，又墜落在這個沒有人看得見洞底的黑暗。一年後，她在這個世界變得雍容華貴，笑著說：「人生，超簡單！」坐在舞台下看著四重奏的演出，就像當初在餐廳端著盤子看著他們拉出的音符，她一樣笑著，看起來什麼都懂，卻好像什麼也不懂。

她在與真紀的告別裡，說「真紀姐妳可不要忘記我呦」，因為，只有她知道墜落的事情，看過她最真誠的一面、她最驚慌失措的樣子、她活得如此狼狽如此真實的模樣。

※

掉入洞裡的愛麗絲，露出笑容，努力活在這個殘酷的真實仙境。

任何東西都有它原本的名字，ＯＫ繃要叫做「急救繃」，尼莫要叫做「小丑魚」，但不論我們怎麼稱呼這些事物，它們並不會因為改變名字就改變原先的本質。

不論是卷真紀、早乙女真紀，還是山本彰子，她就是她，因為她說：「不管有開沒開，花就是花啊。」

她的人生都是謊言，而且，所有人的相遇都是一場謊言，但是，不論是有說出口還是沒說出口，能真心喜歡一個人的心情，是會不自覺地流露出來的。

就算有朱能那樣用著各種花招去迷惑人心，但卻敵不過「真心喜歡」的那份心意，離別時遇見的每個人都能大聲說著：「我最喜歡你！」但明明連他的名字都記不住，那樣的虛情假意，就是謊言。

別府說，片名是《星際飛船 VS. 幽靈》的電影，雖然既沒有出現宇宙，也沒有

出現鬼，但「它就是這一點好看」，因為，真正有趣的部分不需言說，喜歡上它是不需要道理的。正如，就算妳從來沒有說出那份喜歡的心情，但懂的人，一定會理解妳的心意。

「過去、現在、未來」，現在的這個時刻，馬上就要消逝，未來的遠方看不到終點，一切的心意，就只要放在心裡，想著也許在過去的某個時刻，那個她在什麼樣的地方做著什麼樣的事情，就好像自己也一直伴隨著她，度過苦難，不再說謊，超越過去，超越現在，直到未來。

而這一切，可能真的是命中注定吧。

如果，真的在眼前出現了「人生重來的按鈕」，真紀能堅定地說著自己的答案。

「我不會再想要去按它了。」

這是比什麼都還要真誠的真心。

坂元先生：

春寒料峭，久疏問候，距離老師執筆的上一齣戲《追憶潸然》，居然是一年前的事情了。時間流動了一年，可以說是很長的間隔，也可以說是很短的過往，它可以是從一齣戲寫到下一齣戲的空白，明明記得那是剛發生的事情，卻在一瞬間就結束，明明努力著，卻只能安靜地等待它變化，待一切水到渠成，我想，這比較像是我們相信的「人生」吧。

說到水到渠成，之前在臉書讀到一篇文章，是台灣小說家朱宥勳談論何謂「細膩」，我喜歡他的說法，因為其實很簡單，就是在正確的時機放上正確的「細節」。不需特別華美的修辭，就只要在正確的情緒寫進正確的反應，不論是在何處就已經放入微小卻令人印象深刻的細節，抓住在那一瞬間的時機，也

170

只能在那一瞬間，讓它發光，所有的安排在那瞬間都有了成果，這就是成功的「細膩」。我想，這一次寫了這齣《四重奏》，就是在貫徹這件事吧。

也許老師不清楚，雖然這一次《四重奏》在日本的收視率不太亮眼，但它的確在我現在身處的這個地方，成了一陣風潮，在老師看不懂的繁體字世界，有越來越多人敘寫討論著你留下的「細節」：第一個當然是終於有了官方的繁體字幕收看媒介，用簡單的方式就能迅速理解老師的台詞；第二個可能算是一種口碑效應，演員的實力、攝製組的實力，還有老師你的實力，的確，也變成了一種由你為首的品牌。

這個品牌，用著大量的細節去堆疊高明的「細膩」：炸雞塊旁的檸檬，沒有人拿去丟掉的垃圾，一瞬間墜落的風箏，「勇者鬥惡龍」序曲，不輕易說出真意的「潛台詞」，每集用提琴拉出每首奏民鳴曲，每首弦樂四重奏曲，有時看似毫無意義，但放在一起看又充滿意義。

這對觀眾來說，是一種容易讓人摸不著頭緒的手段，像一次又一次述寫這

些商業作品，卻又一次又一次放進自己的想法，從愛情偶像劇寫到職場，寫到奇幻，寫到親情，再寫到評論封給你的「社會派」稱號，這樣的手法看起來沒變化，卻在形式轉換上不停變著。

這樣的轉變，沒有商業上的成功，也不作為藝術上的成就（因為日本電視劇追求藝術性的黃金時機也早就過去了），像這樣花費自己的心力，竟得耗上一生的職業心血，但對我來說，這正是老師你之所以要寫《四重奏》的理由吧。

當然，這世上並沒有完美的故事，正如人生也沒有百分之百的成功，可能老師自己或多或少也知道，《四重奏》的故事主軸其實寫到中段就已經毫無懸念，透過每個人的謊言要延續下去的劇情，大約寫到第七集就已經結束了。寫了每個人的單戀故事，寫了真紀的改名風波來收尾，這些只單看成個別故事非常不錯，但卻都有著跟前段不太連貫的風格，小卻顯眼的缺點，融合著角色的謊言與「細節」，構成了這個《四重奏》。

一切的一切，都寫在那封你最擅長寫的「信」，不是繼母要寫給女兒的離別信，不是過世的父親要寫給遺孀的信，不是離婚的丈夫要寫給和平離去的妻子的信，也不是想要讓男友看到自己真實一面的簡訊，而是，透過不需要出場、也不需要開口的外人，對著角色們問著一句又一句「為什麼要繼續呢？」「為什麼不放棄呢？」「為什麼？」外人問著他們，觀眾要問著你：

「為什麼還要繼續寫呢？」

大概是完結前十分鐘，場景突然一轉，變成第一次相遇的四人在卡拉OK店裡說著自己的想法。小雀說：「只要有人停下腳步，就會覺得賺到了。」

你想說的，就是這個吧。

就像是你在第一集的開頭就寫著：「所謂音樂，就像是甜甜圈的洞，因為是有著缺陷的人們在演奏著，所以才會構成音樂。」就算沒有成功也沒有關係，沒有人在意也沒有關係，只要有人能停下腳步，看到你的努力，一個人也好，聽不懂也好，這些東西勢必能停留在他們的心裡，不用言語也不用說

明，就算他們的語言是不夠完美的音樂，就算你的語言是不夠完美的對白，

但是，只要默默聽著，靜靜看著，這一切就足以完成了。

可能在人生之中，成功這件事，除了需要認真面對，需要豐厚實力，也需要巧合與運氣，而這世上也不是每個人都能看見你的「細節」之下的努力，但是我相信，一定會有人看見你的努力，在乎你的認真。

我想，這才是真正的成功吧。

這也許就是所謂的人生，我們有著優點，卻也充滿缺點，我們再怎麼努力，也無法事事完美，最後的最後，只能交給上天去決定了。

創作出老師你喜歡的電影《牯嶺街少年殺人事件》，也是我很尊敬的台灣導演，他有一句我相當喜歡的名言，我想獻給你，也是寫給我自己看。

「We are luckily unlucky.」

174

我們何其有幸生長在這個不幸的時代。

祝　一切順心

《四重奏》（カルテット）

二〇一七年一月起於日本ＴＢＳ電視台播出的電視連續劇，由松隆子主演，坂元裕二編寫劇本，講述偶然相遇的三十幾歲男女組成了「弦樂四重奏」，並在輕井澤共同度過一個冬天，但是這樣的「偶然」，每個人卻隱藏著巨大的秘密。

在同年度第九十二回日劇學院賞，此劇獲得最佳主題曲賞、最佳助演女優賞、最佳主演女優賞、最佳導演賞、最佳編劇賞以及最佳作品賞。

Cantabile

在「野田惠」的世界中，鋼琴不是她應該供奉起來的神明，她需要鋼琴，但它就只是她日常生活的一部分，跟清酒、泡麵、襪子一樣。

她說：「自由開心地彈鋼琴有什麼不好？為什麼非得那麼努力練習不可？」

像她那樣原本窩在自己的垃圾堆裡開心地彈琴，到底有什麼不好？將自己的一切都投入在那八十八顆黑白琴鍵上。開心時會彈出喜悅，難過時會彈出悲傷，不管發生了什麼事情，她總是會癟著嘴，不看琴譜、沒有規則，用雙手去彈出她跟這個世界的溝通窗口，因為她的人生，都在那一連串動聽的音符裡了。

但小時候嚴格的鋼琴老師，要求她不停練習，精準地、強烈地投入全身心的情感，一次又一次的苦悶練習，會一次又一次消磨掉彈出歡快的音符，對

她來說，這就是抹殺彈琴喜悅的惡魔，她大聲拒絕後，決定逃出那樣的地獄，從此之後只為開心而彈琴。但她的人生，除了鋼琴，還有一直不停進步的愛情目標：「千秋前輩」。

啟發她開始進步的指揮家老師米奇說：「妳這樣是沒辦法跟千秋在一起的呦。」她不想只看著千秋的背影，吃力地追著他不停前進的腳步，最後在她的面前消失。所以，她下定決心告訴自己：「我也必須成長了呢。」

就在第一次花費人生最大的力氣與精神努力練習之後，去參加鋼琴比賽卻輸了，千秋問她：「妳在比賽時，在台上彈鋼琴真的不快樂嗎？」她當下氣憤地說：「不開心！」就離開這個帶給她痛苦的音樂所在，逃到鄉下去。但是等她冷靜些，仔細思考自己與彈琴之間的關係後，她告訴鄉下的奶奶：「台下的觀眾有為我大聲拍手哦，我嚇了一大跳呢！因為有他的鼓勵，我才能彈完我不擅長的舒伯特呢。」

藉由站上比賽的舞台，用心與鋼琴對話，完全善用自己的天分後，最後得

有故事
的人

177

到的是「掌聲」，是看見聽眾被自己彈出來的音符所感動的「笑容」。

她因為愛情而進步，走出自己更開闊的人生。

在漫畫原著作者二之宮知子的訪談裡，有一次她提到創造出這個角色的契機：有一天，二之宮知子在網路上認識了一位叫做「野田惠」的女孩，意外看見她那有如垃圾堆的房間中，擺著一台鋼琴，這讓她受到很大的衝擊。

二之宮知子原先認為鋼琴是應該被放在乾淨明亮的房間，讓溫和的陽光照在八十八顆黑白琴鍵上，但這個喜歡彈鋼琴的少女，卻在應該光亮的鋼琴上，放了幾瓶喝完的清酒、泡麵碗、臭襪子，這一切的一切，完全都跟古典的鋼琴不符，二之宮知子卻在其中，看見了一種古怪的和諧。

在「野田惠」的世界中，鋼琴不是她應該供奉起來的神明，她需要鋼琴，但它就只是她日常生活的一部分，跟清酒、泡麵、襪子一樣，她不是因為想要得到些什麼才彈鋼琴，就只是因為「喜歡彈鋼琴」這個簡單的理由，因為

喜歡隨興地跟音樂互動，所以，她享受音符。

音樂的本質與魅力，不應該只活在演奏者的身體裡，而是必須傳達出來，讓它深刻地從自己的心靈，傳染到聽眾的耳中，進而傳遞到心靈之間，所以，她信仰著鋼琴，信仰著音符，信仰著音樂。

這齣戲的日文原名「のだめカンタービレ」（Nodame Cantabile），如果要直譯的話就是，「如歌的野田妹」。

「Cantabile」這詞來自於樂譜上常用的樂曲形容詞，如歌唱般的、輕柔的、流暢的、自在的。這短短的形容詞，一方面用了古典樂的名詞，來提示觀眾「這是個關於古典樂的故事」，另一方面，也說明了她的個性。

她是「如歌般」的旋律。

而信仰著的音樂，是壯麗的合唱，也是激昂的喜悅。

《交響情人夢》（のだめカンタービレ）

漫畫家二之宮知子在二〇〇一年開始連載的漫畫，以古典音樂為題材，二〇〇四年獲得第二十八回「講談社漫畫賞少女部門得獎作品」，二〇〇六年日本富士電視台改編成連續劇，由上野樹里與玉木宏主演，播映後大受歡迎，並於二〇〇九年及二〇一〇年推出電影版。

牠與他

他們活得太久、太老、太疲倦，只得躲在沙漠中活下去，世界已經沒有自己的容身之處，歧視不再是重點，時間的流逝與無奈，才是讓人最疼痛的利刃。

牠真的累了。

牠活得太像一隻野獸，瘋狂、憤怒、怒吼，忍受所有的疼痛後，身體不自主地讓傷口自動癒合，一次又一次，血腥與痛苦，第一次在電影登場時，牠告訴對自己能力迷惘的小淘氣（Rogue），每一次伸出沾滿血的爪子時，只有疼痛。牠是瘋狂的武士，但拔刀時必須先傷害自己，因為痛是牠的本性。

他活得太像一個普通人，他不是英雄，沒有救國愛民的情懷，沒有鋼鐵人的玩世不恭，沒有蜘蛛人的常懷正義。殺人是為了保身，伸出爪子時，無可奈何的，必須讓它充滿血腥。自私，只在乎自己珍惜的事物；生存下去，然

後一步步地看著這一切消逝。

在二十一世紀的剛開始，布萊恩・辛格導演開始一步步的將《Ｘ戰警》改編成電影時，他不走大眾娛樂的歡樂電影路線，卻在超級英雄電影裡著重「反英雄」。

讓正義與邪惡的超能力變成都受人類歧視、不被普通人接受的怪胎，隱喻成就像真實世界也頗受歧視的「同性戀」，幾乎每一部系列電影重心，放在這類的歧視問題，卻讓這個打破一切，根本不在乎所有問題的灰色角色，活得比野獸更像怪物，活得比一般人更疲倦。

在真實世界盛行的超級英雄電影，每一位英雄都有自己伸張正義的理由，他們的人性很光明，活得像神，每一次打擊反派時，雖然看起來都像耗盡全力地去應付，傷口雖流著血，但是最終卻好似不帶一點疼痛地癒合，無論如何，用著光鮮亮麗的特效，他們都會贏得勝利，世界會和平。

不論是漫威還是ＤＣ，每一部超級英雄電影，都像那些會贏得漂亮的西部電影跟武士電影，邪惡跟正義，在拔出武士刀的一瞬，快速地拔出綁在腰上的槍，一聲又一聲，邪惡倒下，不費吹灰之力，英雄瀟灑離去。它們不過是特效更精美的、劇情更美好的黑澤明的《七武士》、約翰‧福特的《搜索者》、喬治‧史蒂文斯的《原野奇俠》，或是塞吉歐‧李昂尼的《荒野大鏢客》。

有著超能力的超級英雄們，卻不像傷痕累累的武士，疲倦地風塵僕僕的槍客。

但是，他是。

在系列電影的最後一集的第一幕，他老了，十七年來帥氣的肌肉身體與華麗爪子，變成只是能無奈保護自己最後的坐騎的能力。為了這輛只為餬口而租來的禮車忍受暴力後，超能力只是一次無可奈可地像隻野獸般的還擊，能力不如以往，但痛苦卻是一次又一次的更甚從前。

從前穿著西裝筆挺的Ｘ教授，已經老得無法控制自己的能力，他們活得太久、太老、太疲倦，只得躲在沙漠中活下去，因為世界已經沒有自己的容身之處，歧視不再是重點，時間的流逝與無奈，才是讓人最疼痛的利刃。

他想死，真的死不了；他想逃，但路途真的沒有終點。他沒有辦法解決什麼維持世界和平的任務，他只能抱著一絲氣息，保護自己珍惜的人們，用餘力去努力，用餘力去呼吸最後殘留的幾口氣。

在電影裡，他帶著以為漫畫虛構的「伊甸園」是天堂的複製人女孩，這真實世界不是漫畫書上的想像，他真的不知道可以去哪裡，他的刀早已不再鋒利，槍也不再迅速，就像那些武士跟槍客一樣，未來茫茫未知，風塵僕僕。

女孩因為這頭野獸的超能力基因而誕生，讓他的血緣得以傳承下去，在不知不覺之間變成了父親，他不知道能教導女兒什麼，只能保護著一切，就像那些身上總滿是傷痕的普通英雄，吃力的，努力的。

這不是一部超級英雄電影，這是一部武士電影，這是一部西部電影。

他不是英雄，他是會老去的普通人，牠是寂寞的野獸。

扮演這個角色的休·傑克曼閉上眼，他演了十七年，累了十七年。

牠也閉上眼，因為，牠累了一輩子。

在電影的最後一幕，傷心的女孩將他墓前的十字架倒放，變成象徵X戰警的「X」，那是美好的過去，一個英雄傳奇，一個真正的象徵離去的紀念品，傳承著，消逝著。

女孩離去，金鋼狼死去。

Goodbye, Logan.

有故事的人

185

《羅根》（Logan）

二〇一七年上映的超級英雄電影，根據Marvel漫畫旗下漫畫人物「金鋼狼」角色改編，是金鋼狼獨立系列的第三部（也是最後一部電影），是演員休・傑克曼十七年來，擔任該角的最後一部作品。

Baby Blue

關於人生，也許在這失敗的爛泥裡，他可以隨便可以妥協，但是，如果變成終於可以發揮到淋漓盡致的專長，他沒辦法接受任何一絲失敗。

一齣講述製作冰毒的電視劇，為何在開播到完結的五年時間，變成當代最負盛名的美劇？因為，它寫活了一個，對平凡人生的無奈、對挫折的不甘，真實的惆悵人生。

Walter White，如他的名字，「白色」，但是他的人生，卻一點都不光明。

年輕的時候，他曾有機會能成功，在研究室跟同伴一起組了家小公司，但是因為臨時需要錢（太太要生孩子），只得退出公司。他的學歷就是個小小研究生，自己還能發展些什麼呢？只能到學校當個化學老師混口飯吃，這一晃，就是二十餘年，也許他也想了二十餘年，一面做著完全用不上他的知識

有故事的人

187

的爛工作，一面卻又自滿於自己那高深的化學知識。

在戲的第一集，也是他的生日，他一邊看著老婆替自己早餐餐盤擺的「50」，一邊想著：「五十歲了，我到底他媽的在這裡幹嘛？」

當他在半夜時，夜不成寐時，想著這句話。
當他在洗車廠遇到有錢少爺時，想著這句話。
當他在兼職的洗車廠被老闆怒罵時，想著這句話。
當他在課堂上被有錢少爺羞辱時，想著這句話。

「我到底他媽的在這裡幹嘛？」他想了很久很久，直到他吐出第一口血才停止。

檢查出得了癌症後，醫生跟他交代了很多東西，但是他一句話都沒有聽進去，因為他心中的那句「我到底他媽的在這裡幹嘛？」變成了「我到底他媽的還能做什麼？」

即便他一開始的本意，只是想要替家人多存一點錢，就算他因病而死，家人還是能用這筆錢好好活下去。生命終點將近，所以已經沒有任何道德包袱可以阻擋他了，沉潛了二十餘年的壞點子，一一浮出在他那張因失意而謙卑的面具之上，他找到一個「以前不會鳥他，可是幹壞事可以利用他」的壞學生，開始了他的非法事業。

這個事業，始於他的一生所長——化學，那些從書上取得的知識，他開始一一地體現成實務經驗，所以他快樂，因為他正在做他喜歡的事情，儘管這件事情是不對的、害人的，可是對他而言，這失敗人生的一切，都為了這一刻而活：「製毒」。

他是個心思縝密的人，在乎細節到吹毛求疵的程度，劇組曾經花了整整一集四十七分鐘，讓他在一塵不染的製毒實驗室裡，想盡辦法找出一隻他無法接受的「汙點」，一隻小小的蒼蠅。

關於人生，也許在這失敗的爛泥裡，他可以隨便可以妥協，但是，如果變

成終於可以發揮到淋漓盡致的專長，他沒辦法接受任何一絲失敗。

最後，那隻蒼蠅還是死了，也讓自己走到瀕臨邊界的道德，硬生生地死去。

在第一季，他不得已殺了一個人，他心中有點動搖，但是他知道要賺大錢，必須犧牲良心。事業越做越大，一些惡勢力開始找上他，想與他合作，他用各種手段解決，最後，他找上了當地最大的毒梟Gus，經歷了種種（劇裡時間，殺了不計其數的人，連病都沒了），他終於成功地把Gus給殲滅了。所以他開始心浮氣躁、志得意滿，他志得意滿的原因，在某集他與Jesse的對話終於顯露出來：「I'm not in the meth business. I'm in the empire business.」

「Empire」，二十餘年來，他一直耿耿於懷當年的公司（因為這家公司也變成Empire），如果他不離開公司，他的人生也不會潛藏了二十幾年。

這是恨嗎？複雜的心情難以解釋，命運給了他這樣不順利的錯愕，讓一個

190

自以為能成功的人，眼睜睜看著自己失敗，但是卻絕口不提傷悲，不斷地洗腦自己「這就是我要的幸福」，但明明比誰都更清楚自己的能耐能走到多高的位置，卻因為時勢，卻因為機會，錯失了一切。

這是愛嗎？以為自己終於能掌握自己無常的命運，他渴望打破他已經遵守了幾十年的爛規矩，墨守成規並沒有讓他變得快樂，只是一次又一次讓他更挫敗。犯罪後能得到的快感、終於能一展長才的快感、從窮到富的快感，卻是一次又一次短暫喜悅，稍縱即逝的幸福得來的太輕鬆，太讓人難以惋惜了，走在鋼索上的危機感讓人感到刺激，也讓人感到麻痺，自滿於成功，但是命運，最終還是無常。

這是後悔嗎？他在很慢的時間裡才領悟到，什麼都不在乎才有辦法得到自己失去的一切，卻也在很快的過程中，頓失錢財、事業、家人，整個人生又再度一敗塗地。為了這一切，他犧牲掉自己的全部，而自己不曾努力過的失意，與拚了命努力後的失落，在他的人生相交成一個讓人惆悵的集合點。無論怎麼掙扎，人生都是一場悲劇，他不相信命運，他不相信神，他只相信那

有故事的人

191

些絕望，他只相信那些轉機，他只相信自己，只相信這一切的所作所為，不是為了家人，全部都是為了自己，把自己毫無保留地，相信誠實的自己。

這就是他人生唯一一次，差一點就能觸手可及的「希望」。

他是「White」，卻面對深不見底的命運獻給他的黑暗，他在黑暗中努力堅持著，固執著，這個失意的平凡人，努力綻放出最刺眼的白光。在永久的痛苦與瞬間的喜悅之間，在恨與愛與後悔之間，不停翻滾著，不論失敗與成功，這一切，都終將被命運的黑暗吞噬，而他只是想撬這個無常命運，打他一個滿地找牙。

最後，他不愛不恨，也不後悔了。

當他在人生的最後一段時光中，默默地走在他犧牲掉自己道德、最後失去一切的製毒實驗室裡，他的臉上依舊蓋不住自傲的神氣，一面回想那 Empire 榮景，一面替自己失敗的「老師」身分感到自傲（因為他成功地教導了一個

不良少年做出品質完美的冰毒）。

他的耳邊，跟觀眾的耳邊，響起了一首歌。

命運以這些歌詞，替他告別。

The special love I had for you,

my baby blue.

在黑與白之間，「Baby Blue」，是他一生的怨、也是一生的夢。

《絕命毒師》（Breaking Bad）

由Vince Gilligan在ＡＭＣ電視台創作及監製的劇集，於二〇〇八年首播，

二〇一三年播出第五季大結局。講述一位高中化學老師患了末期肺癌，希望在死後留下金錢以解決家庭的財務問題，鋌而走險開始自己的製毒事業。男主角Bryan Cranston因此劇三度蟬聯艾美獎六十屆、六十一屆、六十二屆劇情類劇集最佳男主角獎項，是生涯代表作之一。

一一 敍說

婷婷闔上眼睛，「婆婆，我好累，現在妳原諒我了，我可以好好睡了，婆婆，為什麼這個世界跟我們想的都不一樣？」

在電影《一一》的第一幕，參加婚禮的NJ回家拿東西，但是到家之後，卻忘記到底要拿什麼（過了幾分鐘後觀眾才會知道他是要回去拿名片），他就像是一個平凡的中年男人，到了這個年紀開始有點忘東忘西，但是，眼前的瑣碎易忘，過去的記憶卻總也忘不了。

NJ在飯店巧遇已經三十年沒見的初戀情人，她用台語（楊德昌給的細節：他對妻子都是說國語，只有對她時才說台語）在短短幾分鐘就露出女人的三種神奇面貌：故作鎮定，激動難耐，瞬間收起情緒。

NJ外表雖然沒有任何一絲動搖（之後的神情卻都有些若有所思），但是他

有故事的人

195

的內心不停地翻動著。

後來他有個機會，終於可以讓他跟初戀情人在日本說清楚講明白（為什麼設定在日本，照楊德昌特別加上去的意義是「日本是他們年輕時代的舊台北」），讓他回到過去，安靜地告訴她已經冷卻的情感真相，「他為什麼離開」，「為什麼要斷了這段感情」，初戀情人跟他說「我們可以重新開始」，ＮＪ沒回答。

即使ＮＪ在最後一瞬間告訴她，「我從來沒愛過另外一個人」，這個情感最沉重也是她最想知道的答案，但這也是他考慮了很久很久的答案，即使他們現在的狀態是最好的、最幸福的，但他知道，他已經沒有選擇了。

經歷了人生重大選擇，ＮＪ回到台灣，告訴暫時離開他、不曾愛過，但對她有責任的太太，「妳不在的時候，我有個機會去過了一段年輕時候的日子，本來以為，我再活一次的話，也許會有什麼不一樣，結果還是差不多，沒什麼不同，只是突然間覺得，再活一次的話，好像真的沒那個必要，真的沒那

196

個必要。」

NJ在職場上很疲累（跟太太的相處可能也不算好），為了堅持自己的原則，他錯過了很多事物，也錯過了很多感情，但是楊德昌跟NJ都知道，人生已經走到了這一途，這樣的選擇，可能是早就已經決定好的。

現在要做的其實不是後悔，也不是放棄，而是要把握在那個選擇過後，留到現在還存在著的事物、留在自己心裡的情感。

背負著這些，努力地繼續活下去。

*

不會台語的大田上台著著鋼琴，酒吧的客人聽不懂日文，最後，卻在一首台灣人也很熟的〈上を向いて歩こう〉（昂首向前走），得到不需語言翻譯的情感共鳴。

自認鋼琴彈得不好的婷婷告訴鄰居蔣太太，「我很喜歡莉莉拉出的大提琴聲」，蔣太太說：「琴彈得不好沒關係，書唸得好就好了呀。」但是她跟男孩子約會，不是去書店或是圖書館，她選擇穿上小洋裝去音樂廳，聽大提琴與鋼琴二重奏的音樂會。

NJ喜歡聽音樂，隨時帶著隨身聽，在車上聽歌劇，辦公桌上擺了一些DG與Decca的古典樂CD，他告訴懂得欣賞各種事物的大田：「原本我不喜歡音樂，但是我的初戀離開後，我開始聽得懂這些音樂了。」

因為音樂跟感情極其相似，它們都是直接的情緒表達。

楊德昌的兩任婚姻都與音樂息息相關，當年拍《青梅竹馬》而結緣的蔡琴不用說，第二任妻子彭鎧立是曾經任教於輔大音樂系的鋼琴家，兩位妻子都曾經參與過他的電影（《一一》裡演員服裝是彭鎧立搭配的）。可能在楊德昌的世界觀裡，音樂是一種表達情感的最好形式，也是藏住所有情緒的薄紗。

在電影的起點，第一個場景是有些喧鬧的婚禮，彭鎧立彈著〈歡樂頌〉變

奏曲，慢慢地緩緩地像是在敘說些什麼，歡樂之中卻帶著點淡淡的憂鬱感。

在他的電影裡，楊德昌一點一點地將音樂記憶拾集起來（《牯嶺街》的主題之一就是六○年代的英文歌），它們的節奏感包圍著我們的生活周圍，慢慢地影響著我們的情緒，特別是，楊德昌的「愛情」。

大田第一次見到ＮＪ的初戀情人時，他告訴她：「I know you, you are his music.」

*

一點點的愛情，一點點的憂傷，就像他的音樂，就像我們的人生。

婷婷成長的開始，也是婆婆人生的結束。

婆婆從不開口，她若有所思，是擔心孩子們的婚姻嗎（雲雲阿姨一來飯店

就找她下跪，是知道她會心軟嗎）？是擔心阿弟總是好大喜功的人生態度？是擔心ＮＪ從來沒跟她提過公司問題的事業呢？還是擔心著聰慧孫女、及很有自我風格的孫子的未來人生？

婆婆安靜地緩慢地想著一切，她寧靜，就連婷婷在陽台看見莉莉跟胖子在路口擁抱著，少女的內心有些萌動，匆忙之間就忘記了那包放在陽台上的垃圾，婆婆不發一語，她可能看見了一切，也看見了那個內心剛開始變化的少女。

雖然，婆婆清醒時總是安靜，但是每個人都在婆婆昏迷時，不停地想要從自己身上挖出一些事物，告訴婆婆，有的是自認為會有很多話但最後硬擠出來的對話，有的是經歷了一些事情最後動念說出自己想說的話語，但是婷婷只敢彈鋼琴。

她不敢問婆婆自己最想問的問題，因為她知道，婆婆可能再也不會告訴她真相了。

婆婆昏迷的第一天夜晚，躺在床上的婷婷睡不著，她一直想一直想，「垃圾到底有沒有倒掉？」她害怕是自己的關係才讓婆婆變成這種狀態，看著婆婆沉沉地睡著，但自己卻無法入眠。

過了好幾個深夜，她偷偷地爬起來到了婆婆的房間，鼓起勇氣問了這個問題，但婆婆依舊寧靜，不發一語。

即使婷婷才剛開始對著這一切發問。

即使婆婆已經知道一切的解答真相。

她們不曾對著其他人開口。

婷婷的第一次戀愛是失敗的。胖子對她說：「沒有一朵雲，沒有一棵樹，是不美麗的。」婷婷認為這麼美麗的句子，從他口裡說出來也像是悲劇，而婷婷與他之間，真的就是齣悲劇。她夾在莉莉跟胖子之間，這個男孩從來沒喜歡過她（至少不像愛莉莉那樣的程度）。婷婷收到的第一封情書，不是他

寫給別人的第一封；婷婷扶著肩膀站著的腳踏車位置，不是他第一次讓別人搭的；說不定，帶婷婷去聽的音樂會，也不是他第一次帶別人去聽的。

做好心理準備的婷婷，在黑暗中看著胖子，笨拙地打開賓館的電燈，燈一亮，這個沒這麼喜歡婷婷的胖子退縮了，他一溜煙地跑掉了。婷婷一個人在黑暗裡走回家，慢慢地想，寧靜地想，就像婆婆一樣。

胖子出事的那天，她在學校裡被女警叫到警察局問話，說著莉莉，說著胖子，她不知道她還能說什麼，每個人的問題總是那麼複雜，她不知道該怎麼回答他們的問題，因為連她自己最想知道答案的問題，也從來沒得到回覆。

她從警察局回家後，望著那個被老師跟同學訕笑、還沒有開花的小盆栽，突然聽見婆婆房裡哼出〈歡樂頌〉的聲音，她安靜地走到門口一望，婆婆笑了。

婆婆最後折了一隻小小的白蝴蝶，放在她的手心，就像是這個穿著綠油油

北一女制服的少女，開出了小小的、散發出淡淡的香氣的小花苞，成長了。

婷婷闔上眼睛，「婆婆，我好累，現在妳原諒我了，我可以好好睡了，婆婆，為什麼這個世界跟我們想的都不一樣？」

婆婆寧靜地笑著，沒有回答。

總有一天，妳會懂的。

＊

在之前唯一正式發行的藍光版本，美國的「The Criterion Collection」（標準收藏）把洋洋的後腦勺當作電影封面，像整部電影是洋洋將他看不到的東西，用照相機拍給自己看，拍給觀眾看。

他說：「你自己看不到啊，我拍給你看呀！」

就像是所有人都在跟昏迷的婆婆說話，只有洋洋不知道要跟婆婆說什麼，不是他不想說，而是他認為：「婆婆只是聽到又沒有看到，有什麼用？」

所以，楊德昌拍給你看。

洋洋不懂為什麼女生都這麼兇，在婚禮上被她們耍著玩，訓導主任旁的女孩子都板起臉孔（特別是綁著高高的馬尾的「小老婆」），她們長得比自己還要高，跑得比自己還要快，力氣比自己還要大（午休的時候跑到老闆有著楊德昌聲音的照相館買底片時，偷跑回來一下子就被追到了），所以，他總是在想各種方式還擊。

洋洋想得很快，行動也很確實，第一次在婚禮上用針刺破氣球，女生們都哭了起來；第二次想了辦法把水灌進氣球裡，準備要砸樓下的小老婆時，但他卻丟到了那個愛誣賴人的訓導主任。

他出了差錯，就像是生命的起源是一連串陰錯陽差的巧合，在一瞬間通通

碰撞在一起，然後奇蹟發生了，誕生了。

從討厭開始，因為一道陰錯陽差的閃電，他開始對小老婆這樣的女生有興趣。他偷偷跟著她，看到她一個人到沒人去的游泳池游泳，滿腦子都是問題的他，很好奇為什麼可以在水裡憋氣這麼久，這個行動確實的小男孩以為在浴室裡練習幾次，就能像小老婆一樣，在水裡這麼怡然自得。

視聽教室的影片說，四億年前的一道閃電創造了第一個氨基酸，一切生命的基本單位，最後形成了「水」，但創造了生命的水，在他跌進去的時候，幾個呼嚕聲也差一點就能奪去他的生命（舅舅阿弟也是在水流聲中差點失去生命）。

總是喜歡一個人實驗著的洋洋，好像懂得什麼了。

在婆婆的告別式，他終於肯開口告訴婆婆些什麼話了，只是洋洋不知道，婆婆在電影的一開始就已經告訴婷婷，他想的最後一句話。

有故事的人

205

而洋洋一樣只是用他的後腦勺，在電影的最終，告訴我們看不到的事情。

成長，會伴隨停不下來的老。

*

「婆婆，我好想妳，尤其是我看到那個，還沒有名字的小表弟，就會想起妳常跟我說，妳老了，我很想跟他說，我覺得，我也老了。」

《一一》（A one and a Two）

台灣導演楊德昌在二〇〇〇年的創作，是他的最後一部電影作品，也因本片獲得坎城影展最佳導演獎的殊榮。

二〇一六年，英國BBC電視台評選為「二十一世紀最偉大的一〇〇部電影」（100 greatest films of the 21st Century）第八位。

敘說故事的人

「寫給妳。」

（這篇文章在二〇一七年二月五號夜晚發佈在我的Facebook粉絲專頁上，因為裡頭有些描述必須採取網頁形式讀才有意義，換成別的描述方式、改變了已經改變的事實敘述、或者是修改已經過去的時間變化，就會失去這篇文章原本的意義。）

（請讓我留下這樣的一篇，關於我的足跡，而且，我沒有讓它消失蹤跡，我把它留下來了。）

（在此說明，也感謝正在閱讀的各位。）

*

我一直很習慣在這裡打字時會上傳一張圖，是因為我覺得用照片整理到相簿裡，系統化之後會比較方便（妳知道我是一個又麻煩又龜毛的人），但這篇我就不放圖了吧，因為就算以後再也讀不了、再也找不回來了，好像也沒什麼關係（但旁邊很好用的搜尋功能還是會讓它留下足跡），但我知道妳

208

會在這個當下看到之後，那才是最重要的。

之所以會想寫在這裡，一方面是因為我太習慣在這裡點開空框裡放上我想的一些文字，另一方面，我自己的臉書帳號基本上是什麼都不會寫的，我讓它留白，因為我也知道，基本上沒什麼足以吸引人的條件的我本人，寫東西放到那個帳號裡是一種浪費，那邊認識我本人的數百人，在乎我在想什麼的人很少，絕大多數都不知道我開了一個「覆面」粉絲團（如果妳不懂覆面是什麼意思，去估狗「ＧＲｅｃｅｅＮ」這樂團妳應該就懂了），但我極少數會在這裡講一些我自己的事情（可能待比較久的粉絲應該有看過我寫的一些小事情），但是，從頭開始，從一而終（如果從一開始就按這裡讚的粉絲是這麼想的就太好了），這比較像是我一直很想做的事情吧。

妳也是知道的，我沒什麼朋友，我本來就很討厭跟超過兩個人以上的團體去吃飯（是個令人討厭的死胖子），畢了業之後的同學想約吃飯，看看大家現在變成什麼樣子，對我來說，那是非常麻煩的困擾，我幹嘛要讓你看我現在是什麼樣子，甘你屁事啊，我為什麼就非得要跟你熱絡感情。所以，妳對

我來說，應該算是很重要的朋友之一吧，因為妳是少數我親口告訴妳（應該不超出十個人），我現在這個樣子，走到這一步的人之一。

畢竟，我連妳要結婚的事情（嗯但妳的婚禮我是一定會去，別擔心），都寫進妳沒看過的日劇劇評裡頭，但對著這些按下讚的四萬人裡，有一些知道我的名字的人按了這裡的讚開始關注這裡，有一些是因為妳也有見過幾次面的我姐的緣故，按了這裡的讚開始關注這裡，但我想這些東西讓他們看到了也沒關係（如果他們有耐心看到這邊的話），寫給妳看到了，寫給他們看到了，迴響之後，可能才是我想做的事情（反正我像隻喜歡把食物帶回洞裡、活得很古怪不喜歡被人發現的膽小老鼠吧）。

會想了一陣子後開始打出這些文字，是因為妳前幾天的深夜突然跟我說的那些話。在那時，其實我除了跟妳說我的下一步之後，我沒說什麼，是因為我覺得這對我來說，也是很重要的事情，妳的那些煩惱，跟我一直在煩惱的事情，基本上是一樣的吧。

畢了業之後，工作每天在忙的那些雜事（但我知道妳的工作真的很累，我的累比較單純像是體力活的藍領工作吧），一直在拖著自己的腳步，它很像在浪費妳的時間妳的體力，計畫很多很多事情，但每天都忙著應付這些事情，已經沒有腦力再去讓它進行，真的很累人。我知道每天我還能在這裡，有時寫一些廢話，有時寫一些有點難懂的東西，這應該是慶幸，大概留在這裡的東西，能被一些人「熱心地讀著」，有點讓我感動吧（我去年開始寫給坂元裕二的信第一段也是這麼講的，因為我看到下面有人回「我有在讀呦」，其實我很感動）。

其實我也覺得自己很沒內涵，我寫來寫去都在這個圈子繞來繞去，不懂日文（妳也知道我連英文都學不好了還弄日文）卻一直在寫日本的東西（那時候在上計構的時候，還坐在教室後面把老師的電腦畫面切掉，在看我很喜歡的宮藤官九郎的《曼哈頓愛情故事》，現在想來超廢的）。每天在這裡集結的，很像是村上春樹在小說裡寫過的一句話，「文化上的剷雪」，我用鏟子把這些東西剷到這裡來，有些人覺得這些雪「好像還不錯」，排列得漂漂亮亮的，應該能開始聽一些我自己也覺得不錯的角色們，我覺得很值得寫下來

的「故事」，一首歌是一個故事，一本長篇小說是一個故事，一部電影跟一齣戲是很多故事的連貫，一個粉絲團是很多事物集結起來的故事。

「故事」，我一直覺得，這就是我之所以能一直活到現在的目標吧，這樣的人生棄之可惜，留下來，就為了聽更多更多故事，看著更多被排列得更漂亮、更能帶給我們意義的故事。不論是真實的，還是虛構的，我們需要這些故事去「想像」，想像過去、想像未來、想像現在，但在看著這些事情的時候，它卻好像與妳無關，卻會留下一些東西在妳的裡面，可能是心裡，可能是腦裡，一直累積著，慢慢構成妳這個人。

我還記得應該是十年前的事情吧，我剛開始讀一些那時大家會抱以某種古怪眼光看待的小說時，妳說我在看的村上春樹小說「看不懂」，其實我到現在還是沒辦法完全理解它到底想說成什麼樣的意義留給我，所以我一直很喜歡去解釋這些故事，把它白話了，好像透過這樣的方式，自己就能得到一些東西，是名氣嗎？我也說不明白，可能累積的是，我自己的「世界觀」吧。

212

說真的，開了這個粉絲團的之前之後，還有我自己真實人生的之前之後，

我看過很多把我當作野狗的人，認識的人，不認識的人，見過面的，沒見

過面的人。我知道那些只懂得漂漂亮亮過日子的文青，什麼故事都說不出

來，拍著美麗構圖漂亮陽光的簡單照片，寫些空泛的文字，嫌棄我身上的

臭味，覺得我是一個噁心的人、只會抄襲的人、譁眾取寵的人、只會煽情的

人、廢物般的人。我聽著看著，之前也在這裡寫過幾次，但我還是認為大家

覺得我是怎樣的人就是怎樣的人（「各種的偶像迷」），就像我自己在隨意

解釋這些故事一樣，讓我自己去決定一切，當然還是很在意那些人的說詞，

但我知道有一些人懂就好了。

這些都是「故事」的累積吧。

妳在工作上忙著的、人生上忙著的、家庭裡忙著的，這些回憶，就像是一

片片的故事，累積到最後會構成妳這個人。妳以前想做什麼現在沒空做的，

我跟妳說，妳有一天一定會去做的，不管是現在還是好幾年後，時間推著

妳，妳最後一定會做的。

有故事
的人

213

因為這些故事流動著，讓妳走到了這一步，下一步，一定會邁出去。

我去年發生了一件很神奇的事情，我應該沒跟妳說，其實，去年四月多我爸被檢查出有癌症，那時我剛看宮藤官九郎去年的新戲《寬鬆世代又怎樣》第一集。妳知道嗎，第一集的第一個劇情設定居然是「父親剛過世」，我那時看到其實非常驚恐，這難道是宮藤官九郎要告訴我的訊息？（我那時寫第一篇劇評寫得非常爛，因為我完全沒辦法想別的，但我爸現在康復得很好別擔心）。那時候有幾集還是下了班一邊坐公車到醫院一邊用手機看的，有時候想哭不知道是我爸的事情讓我有點紅了眼眶，還是劇情讓我想哭，因為這個名為宮藤官九郎的日本人寫的事情，他提著日本的寬鬆時代，跟我們這代的年輕人，總是被上一輩人瞧不起的感覺，真的太像了，簡直就是直白到我都覺得這不像日劇，比較像我看過的一些真實事情。

妳有空請務必看這齣日劇，我推這齣推很久了，我不爆雷，但我知道，其中有一集（倒數幾集）的最後一段台詞，跟妳前幾天跟我說的事情，是可以

214

解釋成給妳的答案的。

這就是我相信「故事」的一種宿命吧，妳在什麼樣的時間，看到什麼樣的故事，會對妳產生什麼樣的影響，都是命運吧，但寫這個故事的宮藤官九郎告訴他的演員，「不要停止思考」，我想告訴妳，也算提醒我吧。

我那時第一次要從基隆去東引的船上，我在台馬輪最上面的甲板看著那向北的黑暗海面。所有的阿兵哥都漸漸不說話，我們沒有人知道也沒有人親眼看過，我們未來幾個月要到的那個地方，是福是禍，是好是壞。

我們都知道，未來茫茫，看不到終點，要踏向未知的路途，真的很令人害怕，但還是要踏出腳步，相信自己就算踩空了，也是一種累積，一種「故事」。

相信它，也要相信妳自己。

Story

我＝是這篇文章的筆者。

雖然你從前面開始讀、讀到現在另一手越來越輕的最後這篇，應該也知道這本書有些文章，都是以「我→某人」這樣的書信形式（如果你是直接隨手翻到這最後一篇，不妨再翻別篇讀讀看吧），但是，現在就請讓我採取「我→正在讀著這篇文字的讀者」這樣的方式，結束這樣一本像謎題，也難以歸類的書。

說實在的，其實在一開始，就應該先跟各位說明清楚，應該先站出來告訴在第一瞬間打開書本的每一位，不過到了最後一瞬間才上台，這很像我一直很喜歡宮藤官九郎執筆的日劇《虎與龍》每一集的開場：說落語的師傅緩緩走上台，跪坐在座布團上，向台下觀眾鞠躬後，開口說故事。

這也很像我很喜歡的作家村上春樹，我第一次讀他的小說《東京奇譚集》

216

的第一篇〈偶然的旅人〉，也是採取這樣的方式開場，他們影響我很深，我從他們身上學習到這種說故事的手段。以謹慎的、恭敬的心情，跪坐在台上，告訴台下的觀眾，就像在書的前言，告訴翻開書的讀者。

但是，我選擇跟他們相反（我是一個喜歡唱反調的人），在故事要說完的時候才上台，將很多事物放到後頭才一一道清楚說明白，像是放了一段時間的沉澱，讓自己想像出來的事物越來越細膩，越來越深刻。

我覺得，透過這樣的方式，會讓自己在閱讀中學習到很多事情，不論是你在書裡翻著，或是在臉書上讀到某篇小短文，那些文字裡必定蘊含著你不曾知道的事物。

就算是寫下這些文字的作者也是在不自覺的情況下，在各種陰錯陽差之中寫進這些想法，最後自成一種道理，但是你讀到了、想像出來了，這一切就都是你的，這是只有你自己，才能領略到這充滿想像力的歷練。

所以，像這樣寫著每一個人物有如謎題題般的填空遊戲，像在繞圈圈般刻意不將他們的名字置入其中，就是希望能讓讀者思考，畢竟，在我們的生活，我們也總是刻意將自己真實的情感，隱藏起來，讓自己在乎的人去尋找你不說出的答案，你總是不會太希望他很快就能找到答案（人類是相當麻煩的生物），我們總是在有意無意之間做出這些意義不明的小動作，但是，懂你的人一定很快就能找到解答，自行解釋屬於你的真相。

所以我想人生，也許就像一道謎題吧，這是一道又一道充滿著矛盾、難解的問題，也是一個一個沒有答案的空格，要找到唯一的真相，就只能放在思考過後的結論，及最後在這一切得到的經歷，不管這過程是輕鬆還是辛苦的，所以，我總是特別喜歡那些成功，現在已經獲得掌聲的人們。

在這個當下，成功總是非常美麗非常閃亮，但是更吸引我的，是他們成功之前的辛苦之類的東西。我們現在不曾看到的那一面，是成功前辛苦的一面，是跟現在美麗的外表差異很大的一面，因為人是一種很簡單卻又很複雜的集合體，我們會隨著很多事物的累積，四面八方來的資訊，慢慢疊成你的

218

思考、你的想法、你的人格，最後，會變成你這個人。

也許這樣的累積會構成「成功」、這樣的經歷會變成「失敗」，但是，無論如何，時間如河流般，我們像是在不知不覺中被沖著走，這就是一種成長。

簡而化之，這就是「故事」。

老實說，雖然像這樣不公開自己的名字寫文章像是雙面刃，一方面躲在沒人認識的角落，有種可以偷偷摸摸觀察他人的樂趣，另一方面又像穿著吉祥物布偶的操偶師，擔心拿下布偶露出真面目時，真實的形象會影響到努力虛構出來的角色形象，最後，甚至影響到我想要說的這些真實感情，擔心它們會變得不真實。

因為對我來說，這樣的虛構，這樣的刻意隱藏，才是挖掘真實情感的最好方式。

無論是虛構出來的故事，還是實際發生過的故事，裡頭包含著的情感，都是從「人」置入，一切的原點都是「人」，無論是說故事的人，還是聽故事的人，我們都一直在其中，跟著流動延續下去。

在寫這篇文章之前，花了點時間去了一間影響我很深的牛肉麵店，是台北車站附近的「劉山東牛肉麵」，是一間離我很喜歡的另一間書店「三民書局」很近的牛肉麵名店。

在退伍找工作的日子裡，有幾個月的時間都是一整天蹲在書店裡，不停讀推理小說（我喜歡讓人解謎的文字，很有啟發性），肚子餓了就去吃牛肉麵（沒有收入時一天就吃這一碗了）。

那間店不大，桌椅不多，環境甚至也不能說挺好的，但是每次吃都能感受到有一種厚實的感覺，這樣有名的牛肉麵老店，它的湯頭、它的麵條，甚至是它的特色「蒜花」，都是用時間一點一滴地磨砥，慢慢變成，最後它現在呈現成你眼前的這碗不起眼的牛肉麵。

有幾次去看見上一代的老老闆坐在店門外，安靜地看著排隊的人潮與吃麵的人，我總是猜想，他會憶到當時那個最初始、現在早就已經沒有人吃過的第一碗牛肉麵呢？或是在緬懷自己是在什麼樣的時機點，什麼樣的契機，自己的牛肉麵開始產生變化，越變越好，越變越有名氣……我喜歡這樣子的想像，因為這也是一種「故事」。

我們每個人的一輩子都浸淫在各種故事裡，努力找尋自己的道理，與自己為什麼要活在世上的人生意義，慢慢地一點一滴累積或變化著，最後，成為「有故事的人」。

也許，我們終其一生努力著的目標，不是讓這個故事閃閃動人，而是努力讓這個故事「真誠」。

無論是不是虛構、無論是不是已經被遺忘了，情感會真實且誠懇地，留在人生裡。

最後，它一定會留在故事裡，不會消失。

重點就在括號裡

希望成為一個「有故事的人」。

國家圖書館出版品預行編目 (CIP) 資料

有故事的人 / 重點就在括號裡著 . -- 初版 . -- 臺
北市：遠流，2017.12
　　面；　　公分
　ISBN 978-957-32-8164-1(平裝)
　1. 影評

987.013　　　　　　　　　　　106020572

有故事的人

作　　者：重點就在括號裡
總 編 輯：盧春旭
執行編輯：黃婉華
行銷企劃：李品宜
封面設計：謝佳穎
內頁排版設計：Alan Chan

發 行 人：王榮文
出版發行：遠流出版事業股份有限公司
地　　址：臺北市南昌路 2 段 81 號 6 樓
客服電話：02-2392-6899
傳　　真：02-2392-6658
郵　　撥：0189456-1
著作權顧問：蕭雄淋律師
ISBN：978-957-32-8164-1

2017 年 12 月 1 日初版一刷
定　　價：新台幣 300 元（如有缺頁或破損，請寄回更換）

ylib 遠流博識網　　http://www.ylib.com
Email: ylib@ylib.com